花日和

草月流的日式花藝提案

U0052273

陳建成——著

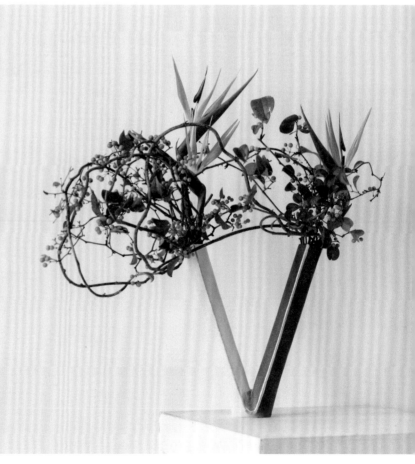

Preface 前言

　　這本書是以日本草月流的花藝概念為出發點，所寫成的當代日式插花書。接觸日本草月流的花藝已將近二十年，回想起來，仍會記得當初剛開始學習插花時的喜悅與驚奇。

　　當初會開始學習草月流，是因為在大學時期有機會到日本當交換學生，當時的我，想藉著在日本期間學習當地文化，剛好當時在台灣我跟著陳慶彰老師學習日文，而老師本身也在教授草月流插花，因此就跟著陳老師開始學習。陳老師對草月流插花理解深厚、教學上深入淺出，且往往帶入當代藝術的觀點，讓剛開始學習草月花藝的我眼界大開，感受到草月花藝自由的魅力，而在學習過程中，也理解到日式花藝的深奧。

　　到了日本之後，跟著伊藤州霞與西山光沙老師學習，體會了日本老師教授草月的方式，收穫豐富。從日本回臺灣之後幾年，又有機會到英國留學進行研究。在英國期間，我也持續在倫敦跟著Ikuyo Morrison老師學習草月流。當時，每個月的草月花藝時光，讓我能暫時脫離繁重的研究課業，放鬆自己，每每在練習的過程當中進入心流狀態，就忘卻了時間的流逝。完成數個作品後，往往已經過了七、八個小時，卻一點都不覺得疲憊，這也讓我再次體會到草月花藝的療癒力量。

　　草月流插花的宗旨是「無論是誰，在哪裡，用任何素材」皆可插

花，同時也尊重插花者的性格，鼓勵插花者持續與花對話，用花表現出自己的想法與感受，追求「自己的花」。正是這樣的精神，讓草月流在日本各大流派之中，通常被認為是最為自由的流派，而這也是讓我著迷至今以及持續探索的原因。

　　雖說草月花藝講究自由，但並非毫無章法可循，這本書的內容安排，就是讓讀者接觸並理解草月花藝的不同面向。本書將從草月的花型開始介紹，在花型之後，將會提供幾個草月日式插花的出發點，包含：從季節與節日出發、從幾何構成出發、從花材出發、從花器出發，以及從表現形式出發……這當中所涵蓋的主題，已經大致涵蓋了草月花藝的基礎內容，希望能讓讀者理解草月插花的各種概念跟切入點，並透過具體的作品，體會草月與日式花藝的美。

Contens

目
錄

Chapter

1

草月的
花型基礎

SOGETSU

IKEBANA

花型是草月的基礎，
也是草月流創始者敕使河原蒼風
研究日本古典花藝中各式的「型」之後，
凝縮而成的結晶。
花型並非限制，
當中蘊含了草月花藝的
各種技巧、概念及美感，
熟習花型即是通往自由插花的必要路徑。

草月花型的基礎概念

　　草月花型分成「盛花」與「投入」，使用劍山的插法稱為「盛花」，不用劍山的插法稱為「投入」。「盛花」是近代有劍山之後才有的插法，因為固定方式簡單，適於初學者。「投入」則歷史悠久，不需要固定器具，只需要花、花剪與花瓶就可插花，有其自由的魅力，但比起盛花需要更多的技巧與練習。

　　花型是一種立體造型，由真（Shin）、副（Soe）、控（Hikae）三枝主枝來構成，透過長度、傾斜方向與傾斜角度的變化來構成不同的花型。

　　基本花型有兩種：向上延展的「立真型」與斜向延展的「傾真型」。兩者的差別是由「真」枝延展方向決定。最基本的形式分別是「基本立真型」與「基本傾真型」。所有的應用花型都是從這兩者出發。以下則是關於盛花與投入插花時，所需要理解的細節。

● 主枝的長短：

標準型：真 ＝（花器口徑＋高度）× 1.5
　　　　副 ＝ 真 × 3/4
　　　　控 ＝ 副 × 3/4或1/2
小　型：真 ＝（花器口徑＋高度）× 1
　　　　副 ＝ 真 × 3/4
　　　　控 ＝ 副 × 3/4
大　型：真 ＝（花器口徑＋高度）× 2
　　　　副 ＝ 真 × 3/4
　　　　控 ＝ 副 × 1/2

● 若為圓形水盤，花器口徑則是指水盤直徑；若是長方形或三角形水盤，則是指最長邊；若是花瓶，則是指瓶口直徑。

● 主枝之外，尚有「從枝」，是用來補主枝不足，增加作品豐富程度之用。不同於主枝有固定長度、角度與方向，從枝的插法往往依情況而不同，唯一的原則是長度、強度不可超過主枝。

● 「背後從枝」的重要性：除了三枝主枝是必備架構之外，為了因應現代空間從四面八方皆可觀賞花作的特質，「背後從枝」可讓作品更立體，因此務必要考慮後方角度，補上背後從枝。

● 從枝的主要功能，一方面是補充主枝之不足，另一方面是要遮住劍山。只要使用劍山的作品，「遮劍山」是必備的技術。但要注意的是，遮劍山的補枝越簡潔越好，否則作品會顯得雜亂無章。

● 盛花的劍山位置：不同花型有不同劍山擺放位置。劍山擺放位置，是考慮枝幹方向、花材區塊與水面區塊這三者的平衡，依照經驗而決定出最適合的位置。具體擺放位置，會在花型介紹時說明。

● 劍山上的主枝位置：主枝插在劍山上時，會構成「正三角形的頂點」，以保留空間給從枝。在本書介紹的花型當中，劍山上的主枝位置有立真型與傾真型兩種。

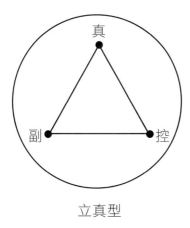

立真型

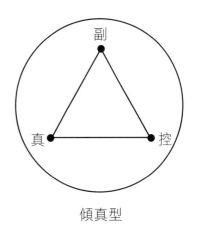

傾真型

● 水剪：水剪是將植物置於水深2至3公分處，並以花剪剪兩三次，這是為了確保植物可以保持新鮮。

■枝幹在劍山上的固定方式

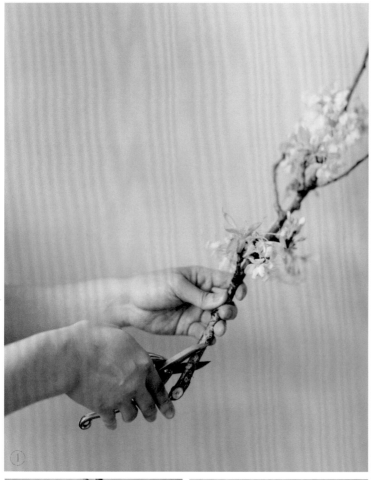

① 使用劍山固定枝幹的時候，為了要使固定確實，必須將枝幹「斜剪」。斜剪角度要根據希望枝幹傾斜的角度來決定，要往哪側傾斜，則那一側的枝幹要比較長。例如，如果要往左側傾斜，則左側要比較長。

② 將斜剪過的枝幹，直立插入劍山當中。圖中的枝幹，因為要往左側傾斜，因此可以看見左側較長。

③ 枝幹垂直插入劍山之後，再將枝幹傾斜至所要的方向。此處往左側傾斜，因為枝幹左側較長，因此可以透過較長一側卡入劍山，會固定得更穩。

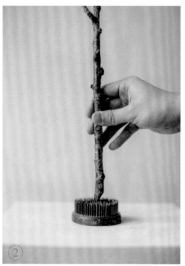

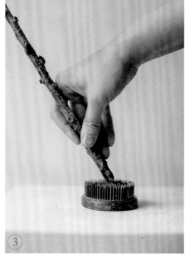

■草本類花材的固定方式

可以直接插入劍山。若必須傾斜插入，則一開始就以手指斜插壓入劍山。若草本植物過於細弱，可與其它小枝綁住之後插入。

● **撓彎的技巧**：用兩隻手握住花材，大拇指靠在一起，再施力撓彎。撓彎不只是將植物彎折，也可將植物調整成直線。因為不同花材的韌性不同，在撓彎之前，要先確認植物是否有足夠韌性；若不適合撓彎，則只能發揮植物原有線條，或是透過修剪來找出適合線條。

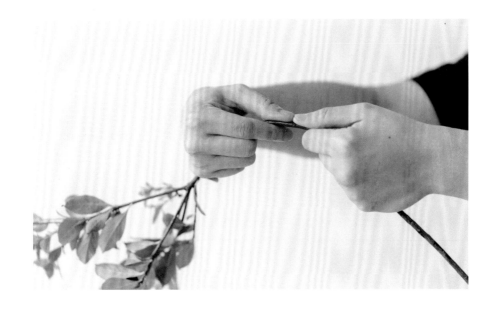

● 使用花瓶的投入插法，是利用花器的壁面來固定，因此選擇口徑狹小，具有深度的花器最為適合。相反地，盛花則是選用口徑寬大、短淺的花器比較適合。

● 投入時，花材必須斜剪，首先確認花材的固定角度，在貼壁面的地方斜剪，用緊貼壁面的方式固定。要避免讓花材直接插入瓶底，因為這樣不利於調整角度。而在修剪時，必須要考慮花材在花器內的長度，加以預留。

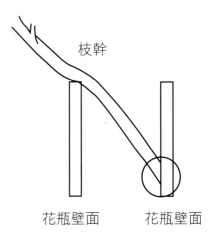

枝幹

花瓶壁面　　花瓶壁面

■ 投入的固定方式

（1）直立補枝

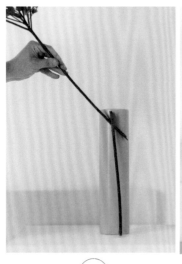

①

②

③

首先剪直立補枝，補枝高度約略與花器同高。接著將補枝從上方的中央剪開，要插的枝幹也從斜剪處中央剪開。再將兩者交叉，夾在一起。最後將兩者放入花器當中調整角度，透過補枝及瓶口邊緣的支撐來固定，且枝幹必須碰觸到瓶壁。如果仍無法達到所要角度，則試著將枝幹割深一點，會更好調整。（步驟①②為清楚示意，將枝幹置於花器外攝影。）

完成之後，第二枝枝幹用同樣原理從枝幹斜剪處的中央剪開，夾在前一枝枝幹或補枝至少其中一枝上，並緊貼瓶壁及靠在瓶口邊緣上來固定。

此為瓶口內部的示意圖，可以看見要固定的枝幹，從中央剪開之後，彼此夾住固定的樣子。兩枝枝幹的底部皆有緊貼瓶壁。

④

此為枝幹固定後的外觀。

④

（2）十文字

使用十文字時，要注意花器足夠堅固，避免使用玻璃與名貴花器。另外，花器口徑必須規則，不規則型的花器不適合。

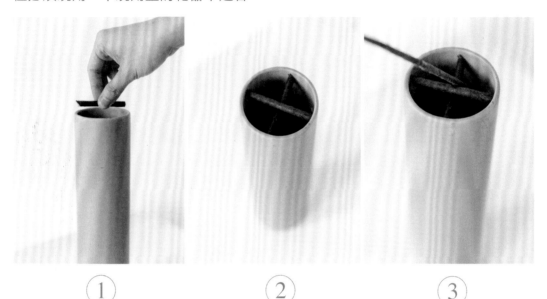

① | ② | ③

首先，剪兩枝比瓶口直徑稍長的小枝，接著讓其中一枝的一端是平的，另一端斜剪。用平的一端頂住壁面，接著下壓斜的一端，使其固定在另一端壁面。十文字的補枝要盡量接近瓶口。

第二枝用相同原理修剪，一邊平，另一邊斜。如果從上往下固定，可能會容易把前一枝固定的往下壓，所以第二枝補枝建議固定在第一枝下面。

接著利用十文字的交叉點，以及壁面，就可以固定欲置入的花材。

（3）直接固定

不用任何補枝，直接透過瓶口邊緣，以及枝幹與枝幹交錯加以固定。只要放入數枝枝幹之後，就可以用這些枝幹當作支點固定。另外，可以將枝幹剪開用夾的方式，或以鐵絲綁住交叉點來固定。

（4）混合型固定

十文字可以同時配合直立補枝，會更加穩固。此外，將枝幹自底部割開的技巧，直接固定在十文字上也可以。必要時，也可以用鐵線綁住交叉點固定。

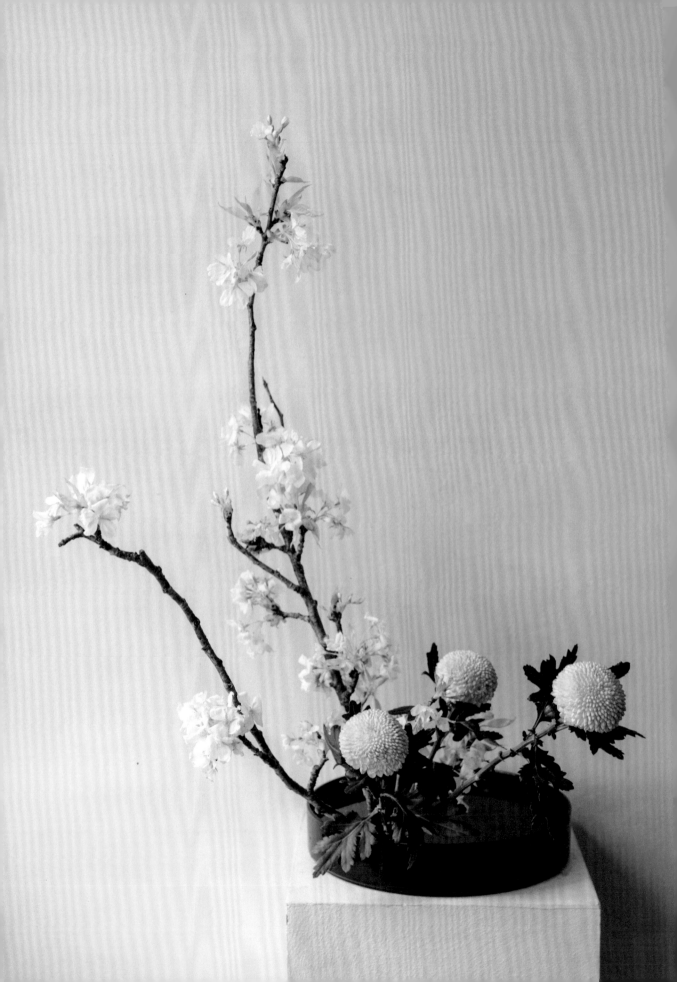

基本立真型盛花

FLOWERS
吉野櫻、乒乓菊

基本立真型是草月流花型的出發點。立真型的重點在於表現出挺立的陽剛氣味。

首先，選擇最有力的真枝，立真型的真枝要選擇適合直立的枝幹。其次是副枝，須為次強的枝幹。最後是控，用的是花。大部分的花型配花，都是單一種枝幹搭配單一種花，整體會更簡潔有力。

主枝的插法，參考草月的花型圖，上方為從正面看的圖示，下方為俯瞰的圖示。圓形代表真枝，正方形代表副枝，而三角形代表控枝。枝幹角度，是指花材直立插入劍山之後，以花材頂點為標準的角度。真枝往左前10至15°，副枝往左肩45°，控枝往右肩75°。而劍山位置則是在水盤的左下角。

主枝確定之後，再補入從枝，從枝當中的「背後補枝」，是作品立體感的關鍵。其它的補枝以「少量、有效」為原則補入，一方面遮住劍山，另一方面增加作品的層次感。補從枝時，要注意維持花型的三角架構與空間，避免太高或太長。

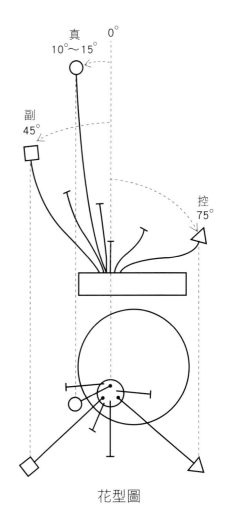

花型圖

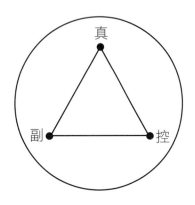

主枝在劍山上的位置示意圖

真、副、控三枝主枝在劍山上的固
定位置，會形成正三角形，真枝在
上方，副枝在左下方，控枝在右下
方。

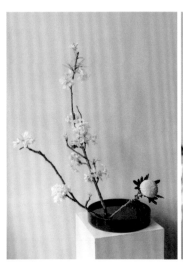

真、副、控三枝主枝所構成的
花型架構。

真、副、控三枝主枝在劍山
上的位置。

從側面看的從枝以及背後從枝。

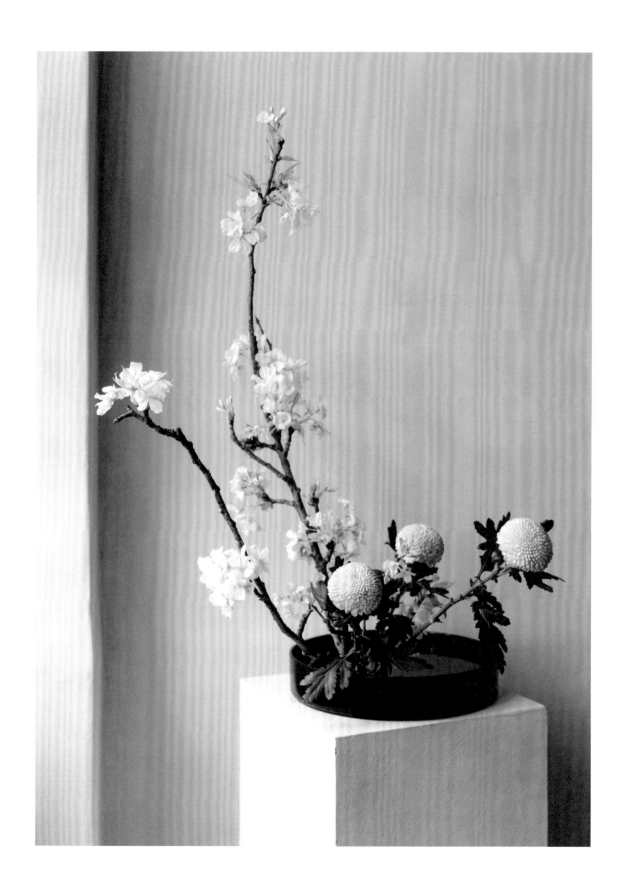

基本傾真型盛花

FLOWERS
紅彩木、非洲鬱金香

基本傾真型是將基本立真型的真枝與副枝交換劍山上的位置。與陽剛的立真型不同,傾真型的真枝要表現柔美延伸的線條,因此要選擇枝幹中最柔美修長的部分當真枝。

主枝的角度上,真枝往左肩傾斜45°。副枝往左前傾斜10到15°。控枝往右肩傾斜75°。

劍山位置在水盤的右上方。

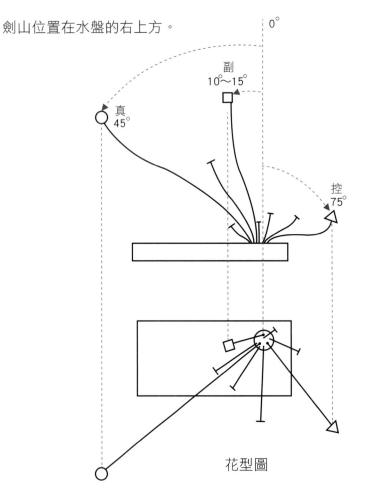

花型圖

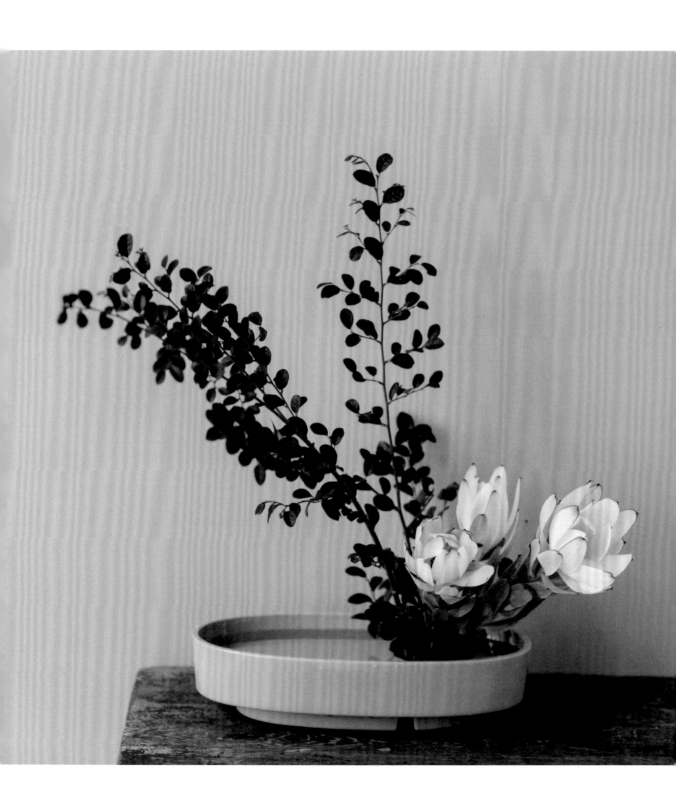

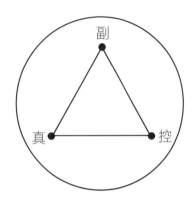

主枝在劍山上的位置示意圖

真、副、控三枝主枝在劍山上的固
定位置，會形成正三角形，真枝在
左下方，副枝在正上方，控枝在右
下方。與基本立真型不同，需要注
意。

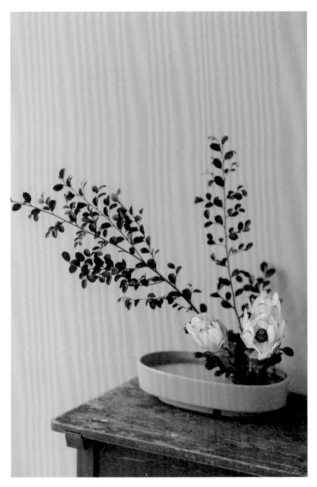

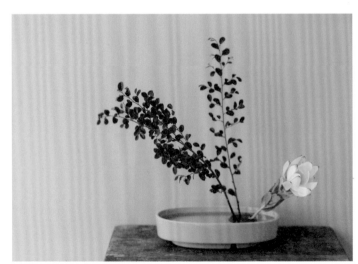

真、副、控三枝主枝所構成的花型架構。

從側面看的從枝以及背後從枝。

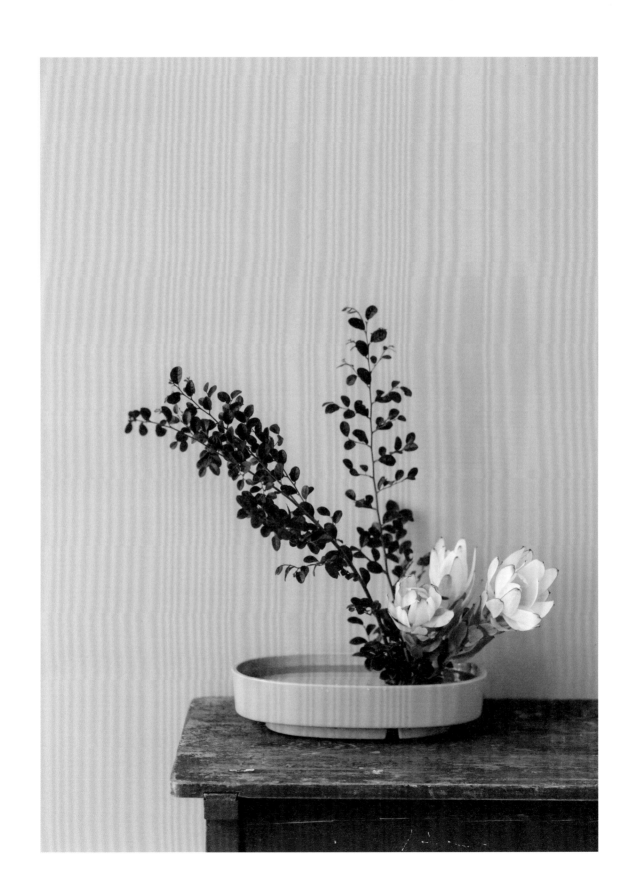

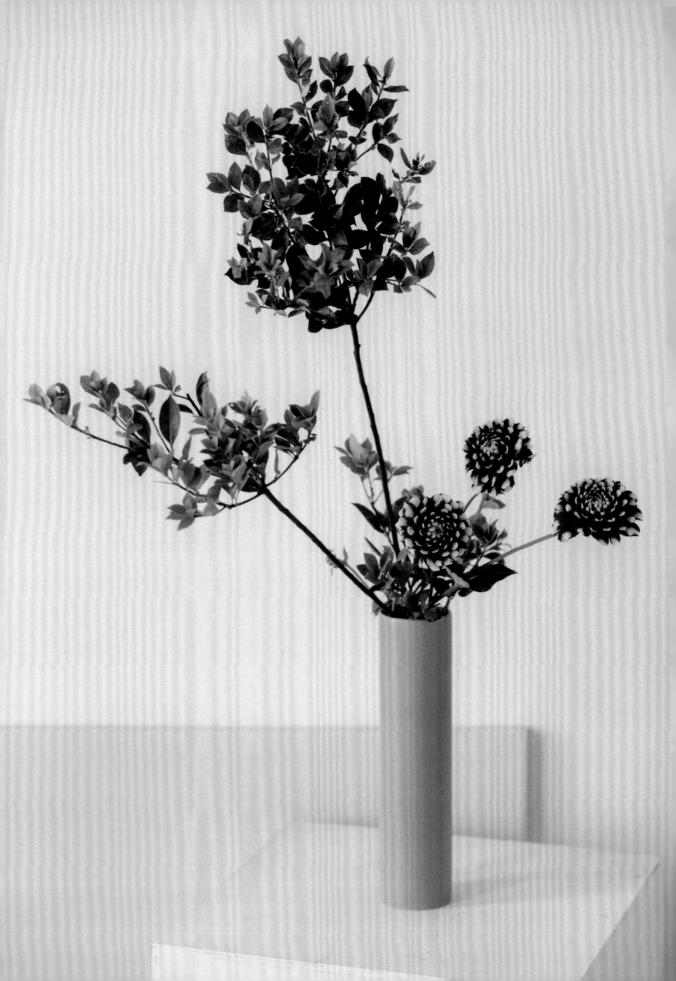

基本立真型投入

FLOWERS
木谷葉、大理花

基本立真型投入的形式與盛花一樣，形態特徵是強調真枝的直立端正感。主枝方向上，真枝往左前傾斜10至15°，副枝往左肩傾斜45°，控枝往右肩傾斜75°。由於投入固定不如劍山方便，枝幹的角度往往需要透過撓彎的技巧，使其更合規定。

另外，三枝主枝長度的規定也與盛花相同，但是要注意，長度規定是指瓶口以上的長度，但是因為瓶口下仍會有多出的長度用來頂住壁面以利固定，因此在修剪時，需要保留瓶口內的長度。

投入形式不用遮劍山，但要注意花材在視覺上應從瓶口的同一個點出發，才會有集中收束感。且花器口緣應該在視覺上要與花材有連接感，這樣花材與花器在視覺上才有一體感。另外，補枝時也要用「背後從枝」來增加立體感。

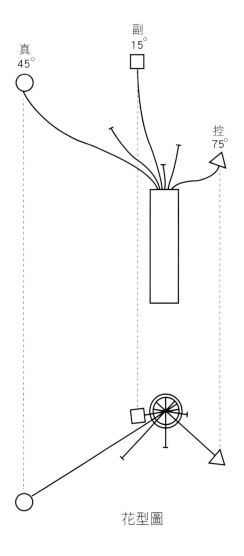

真
45°

副
15°

控
75°

花型圖

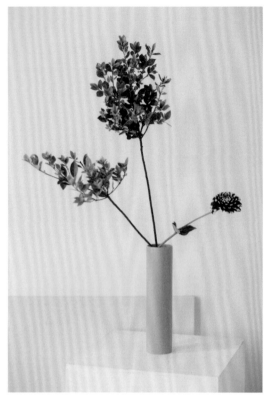 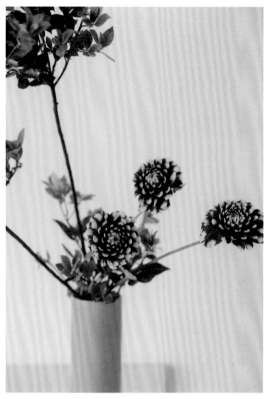

真、副、控三枝主枝所構成的花型架構。

可看見向後傾斜的背後從枝，以及透過較短的枝幹來填補花材之間的空間。

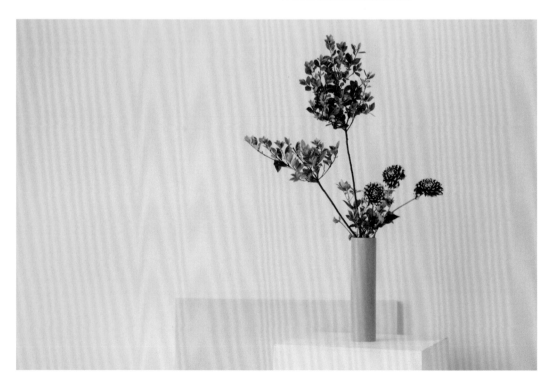

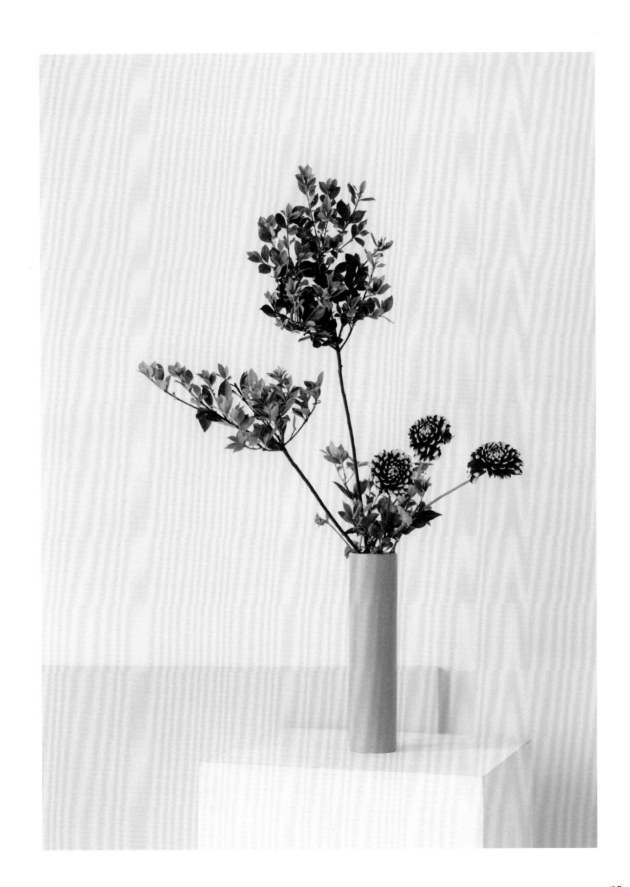

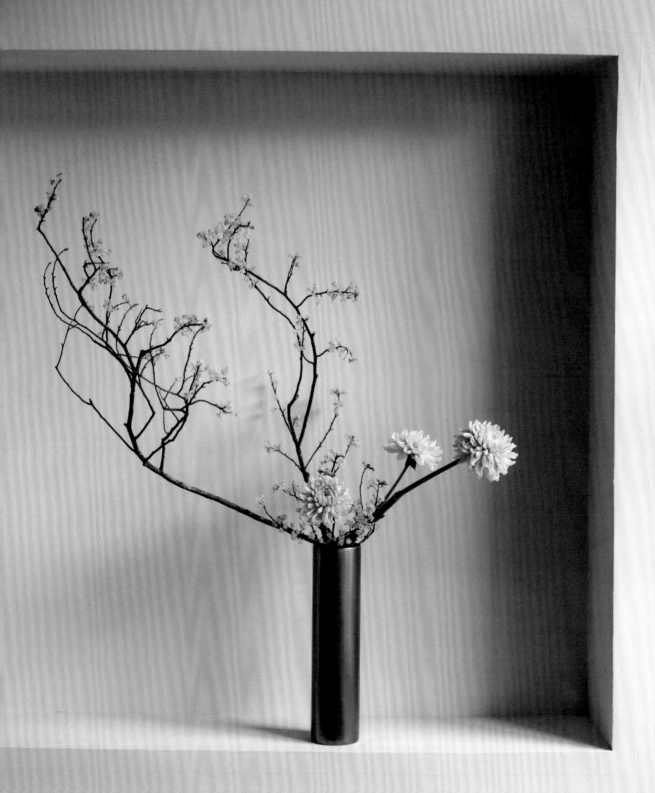

基本傾真型投入

FLOWERS
山胡椒、大理花

基本傾真型投入與基本傾真型盛花角度規定相同，只是由盛花改為投入。真枝優雅強力的延展感為其特色，也因此傾真型可謂是相當適合投入的形式，原因是花瓶較水盤為高，花材傾斜式的插法在視覺上會更為自然順眼。

角度上，真枝往左肩傾斜45°，副枝往左前傾斜10到15°，控枝則往右肩傾斜75°。在這個作品中的枝幹線條較不規則，這種情況下，角度是以枝幹頂點為準。

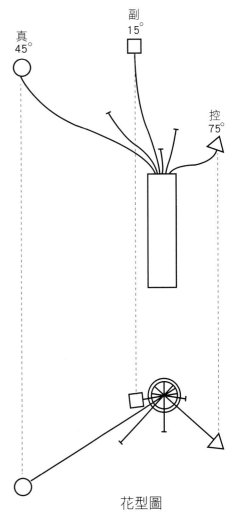

真
45°

副
15°

控
75°

花型圖

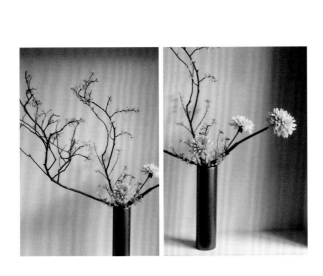

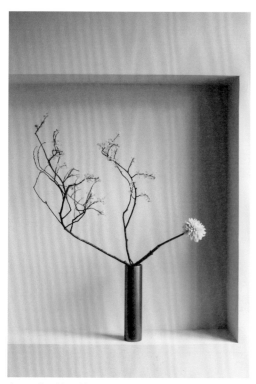

真、副、控三枝主枝所構成的花型架構。

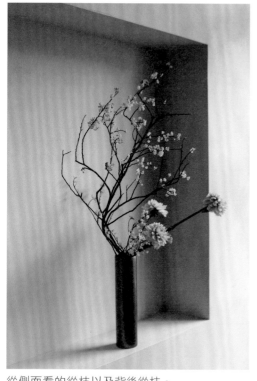

從側面看的從枝以及背後從枝。

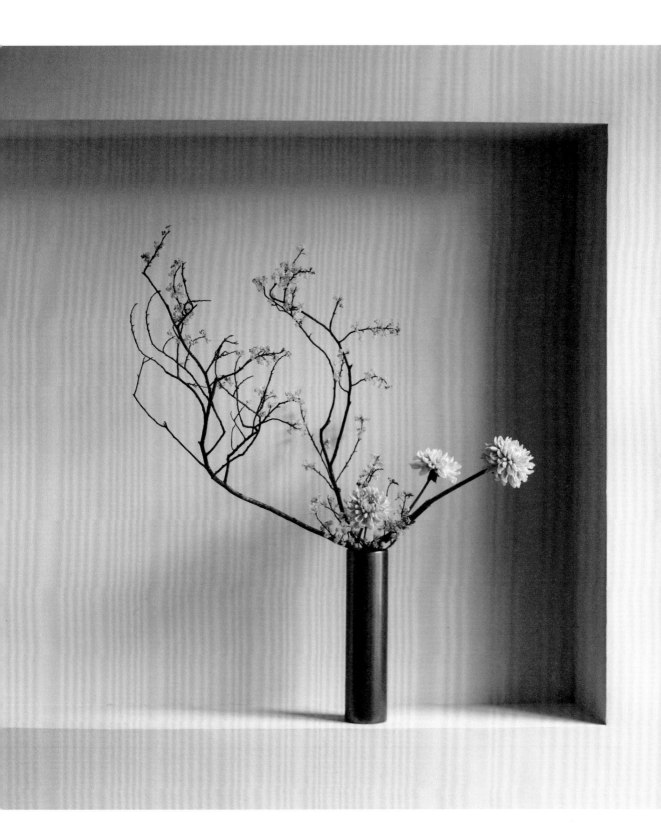

從「花型」到「自由花」

在草月流的學習當中，是以花型作為基礎，在練習花型時，除了可以理解不同的形式，也可以熟習修剪、撓彎、固定等技巧，並加強對空間感的掌握，這些都是需要反覆練習的。而且即使是相同的花型，當運用不同花材時，也會產生不同的空間、顏色與質感的變化。因此透過花型的練習，就是累積經驗的一個好方法。

在學習完花型之後的下一個階段，就是有主題的「自由花」。因此，在第1章結束之後，從第2章開始，將會介紹以草月流為基礎的主題式自由花。這些從特定主題出發自由發揮的插花，與花型並沒有直接的關聯性，但是在學習花型過程當中，所熟悉的各種技巧以及概念，都可以成為自由發想的基礎。

換句話說，在接下來介紹不同主題的章節當中，將不會有練習花型時必須遵守的長度、角度與方向上的規定，只要是符合主題的要求，關於長度、角度、方向乃至配花方式等，都是自由的。

草月花藝的學習邏輯，是先接觸基礎的花型，再進入到不同主題的練習，來學習關於花藝上的各種概念與技巧。於此同時，給予插花者最大限度的發揮空間，讓插花者能夠培養與展現自身對主題的理解及美感。而最後，當插花者累積足夠多的花型經驗，也理解了重要主題的概念與技巧，就可以更進一步插作無主題的自由花，在這個時候，此前所累積的花藝知識與感性，都將無形地融入在自由的插花當中，創造出真正屬於插花者的花藝作品。

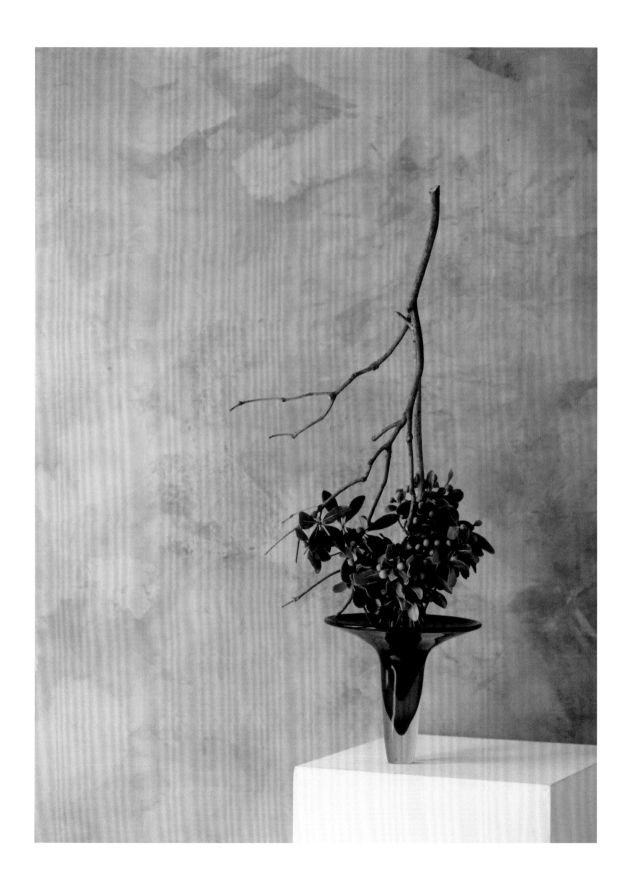

Chapter

2

從季節 &
節日出發

SOGETSU

IKEBANA

日式花藝很重視季節感，
會使用不同的當季花材來感受自然的變化。
此外，重要節日，也有對應的花藝元素與概念。
在這一章節中，
將會介紹春天的枝幹與花草、
夏季涼感花、秋天混插等季節性的插花概念，
以及聖誕節與新年花等節日插花。
理解了這些概念後，
就能將季節變化與節日氛圍融入花藝設計當中。

新年花

新年花在顏色選擇上，除了枝幹為綠色外，
主要花材多以紅色、黃色、紫色等具有喜氣
的顏色為基調。另外，也會使用金、銀、亮
紅等乾燥染色花材，以增加華麗度。

花材選擇上，常見的枝幹是松、竹、梅、
柳、茶花、千兩等，花的部分可以搭配菊、
百合、玫瑰、蘭花、葉牡丹、鳳梨等。除了
花材質感與分量的調和，在空間配置上則要
能表現新春的生命力，營造大器的空間感。

FLOWERS
直松、染金山胡椒、鳳梨花、牡丹菊、菊、千兩

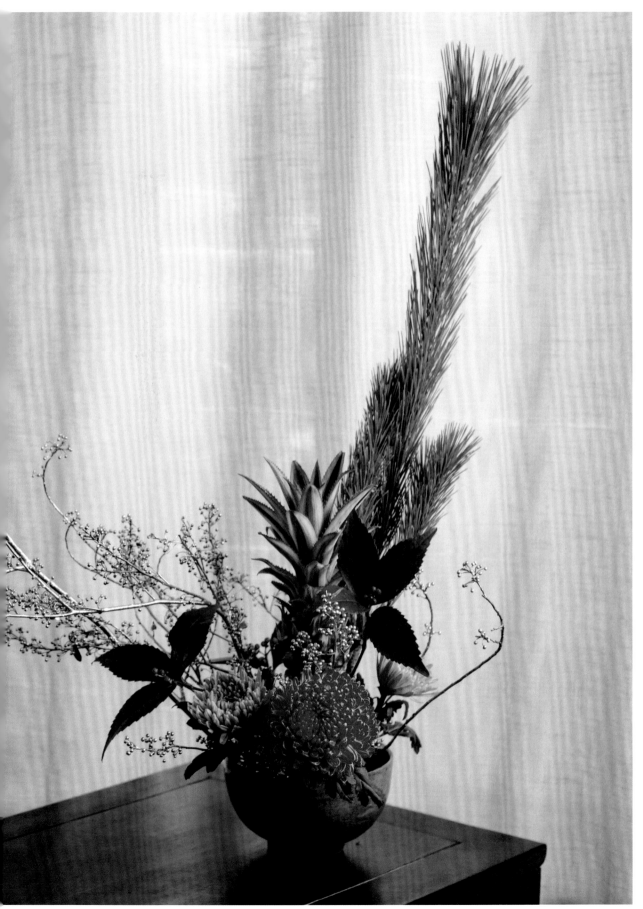

在這個新年花作品中，右側以直松拉出直立
線條，左側以染金山胡椒拉出左傾線條，在
兩者構成的空間當中，配置帶有新年氣息的
鳳梨花跟牡丹菊，再以菊花跟千兩點綴。

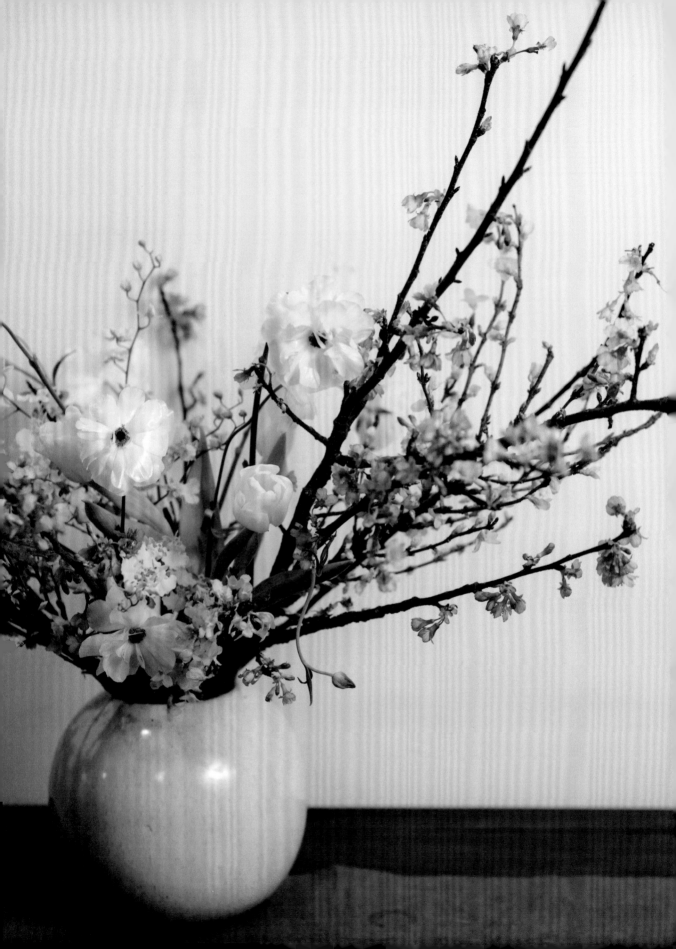

春天的枝幹

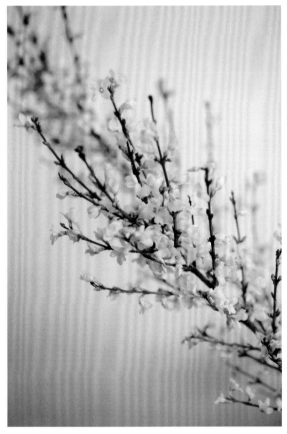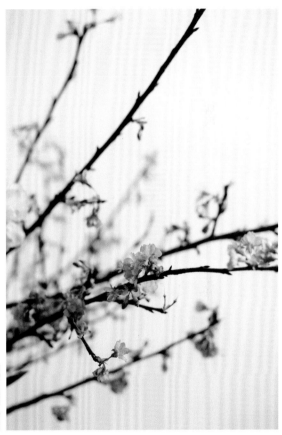

春天是各種木本植物開花的時節，例如：櫻花、
桃花、李花、連翹……
每當到了春天，就讓人想運用這些花材，來欣賞
春日限定的枝幹開花之美。

 FLOWERS
連翹、櫻花、鬱金香、陸蓮、文心蘭

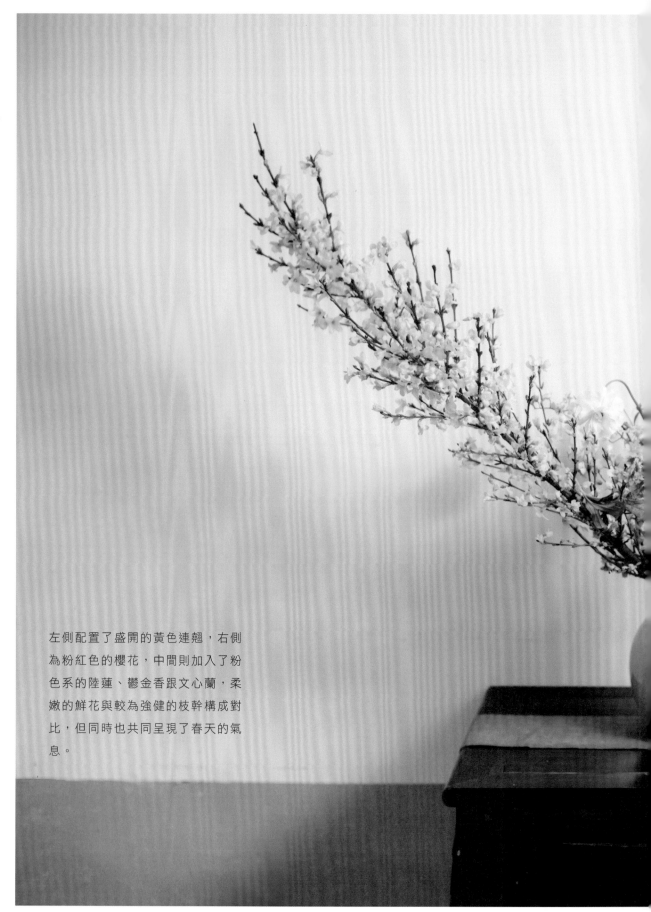

左側配置了盛開的黃色連翹，右側
為粉紅色的櫻花，中間則加入了粉
色系的陸蓮、鬱金香跟文心蘭，柔
嫩的鮮花與較為強健的枝幹構成對
比，但同時也共同呈現了春天的氣
息。

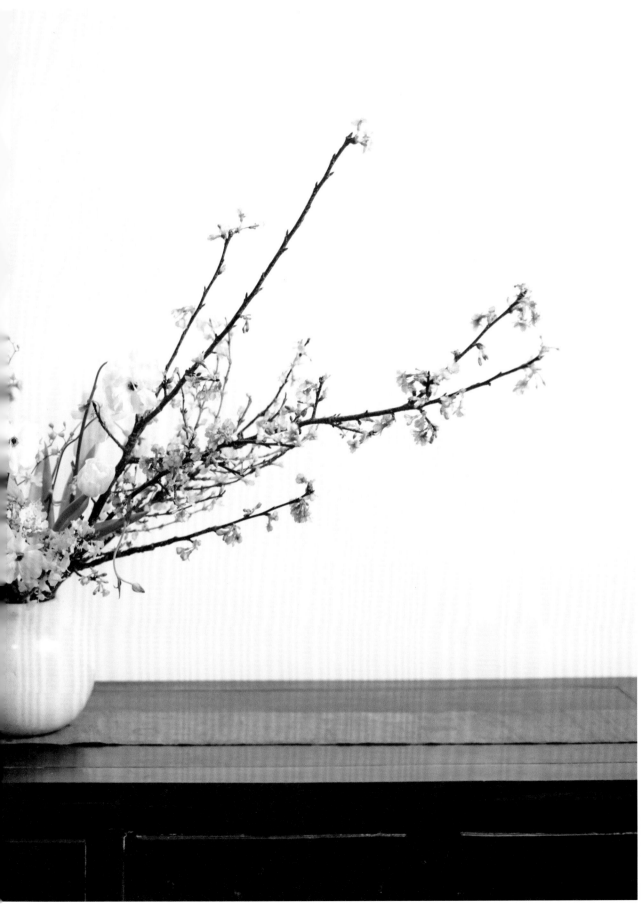

春天的花草

春天會有許多季節限定的花草，例如：陸蓮、白頭翁、波斯菊、飛燕……它們往往色彩繽紛、質感嬌柔。使用這些春季限定的花材妝點空間，可以讓春意更加盎然。

FLOWERS
青龍葉、陸蓮、波斯菊、日本飛燕

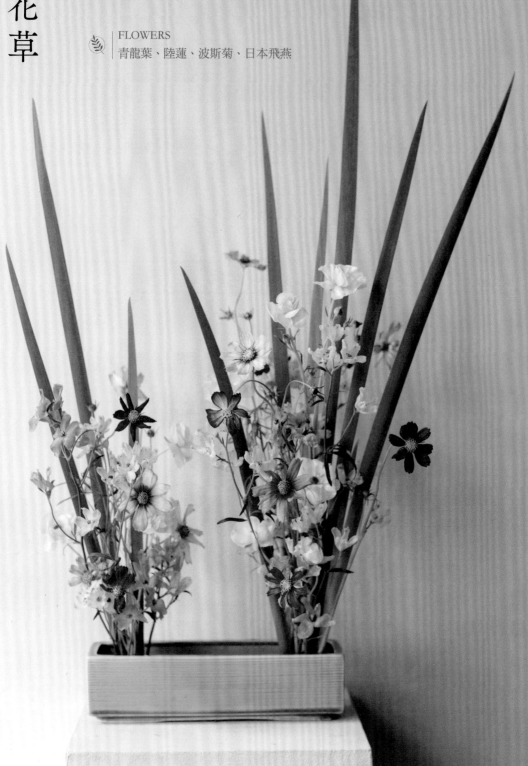

這個作品便是使用了陸蓮、波斯菊、
日本飛燕等花材，
嬌小的花朵，以及黃、紅、粉紅、
淡藍等柔和的顏色，
充分展現了春天的氛圍。

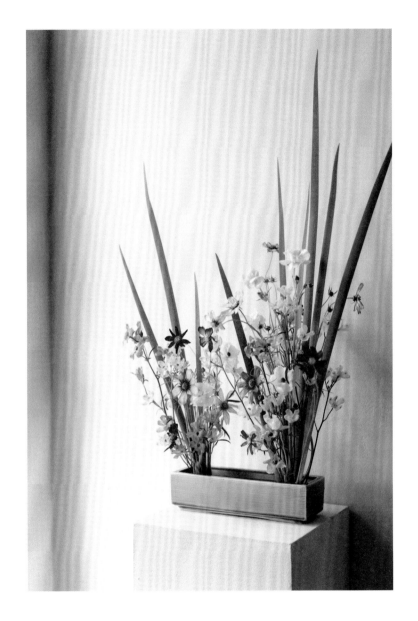

在構成上，此作品運用了兩個劍山的「分株構成」概念。

在分株的構成中，重點是兩株之間的空間感以及彼此的大小對比。在這個作品中，透過青龍葉的高低來區分，右邊分株較高，左邊分株較低，也因此在花材配置上，右邊分量較多，左邊分量較少，形成大小對比。

此外，兩株因為花材相同而構成整體感，同時也因為分株關係，形成了作品中可以呼吸的空間感。

夏季涼感花

在夏季插花時，可以營造清涼
的感覺。
涼爽感的產生，主要是透過
水、花材的通透感、藍色等涼
感顏色等元素，以及減少花材
分量等方式。

FLOWERS
繡球花、雪柳、青龍葉

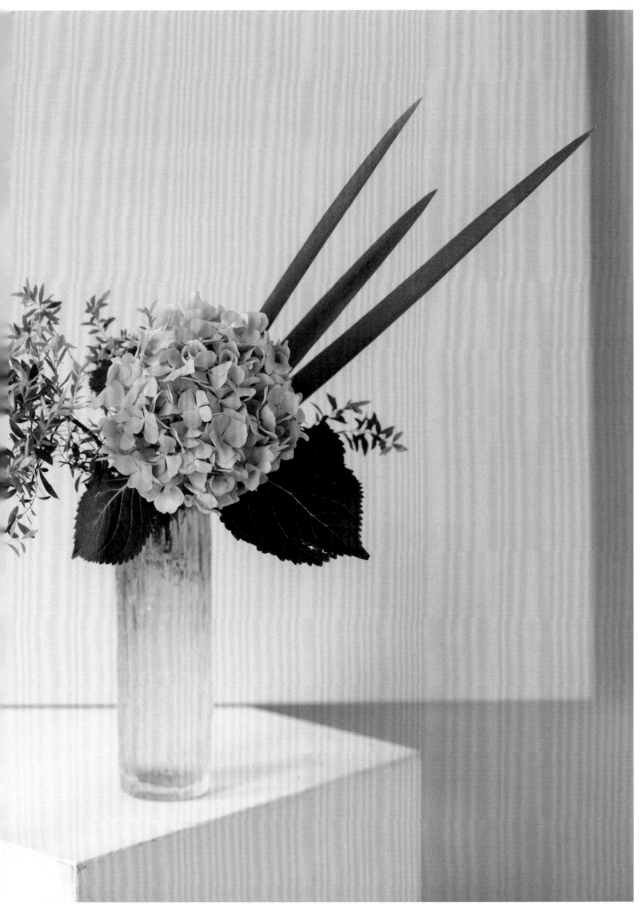

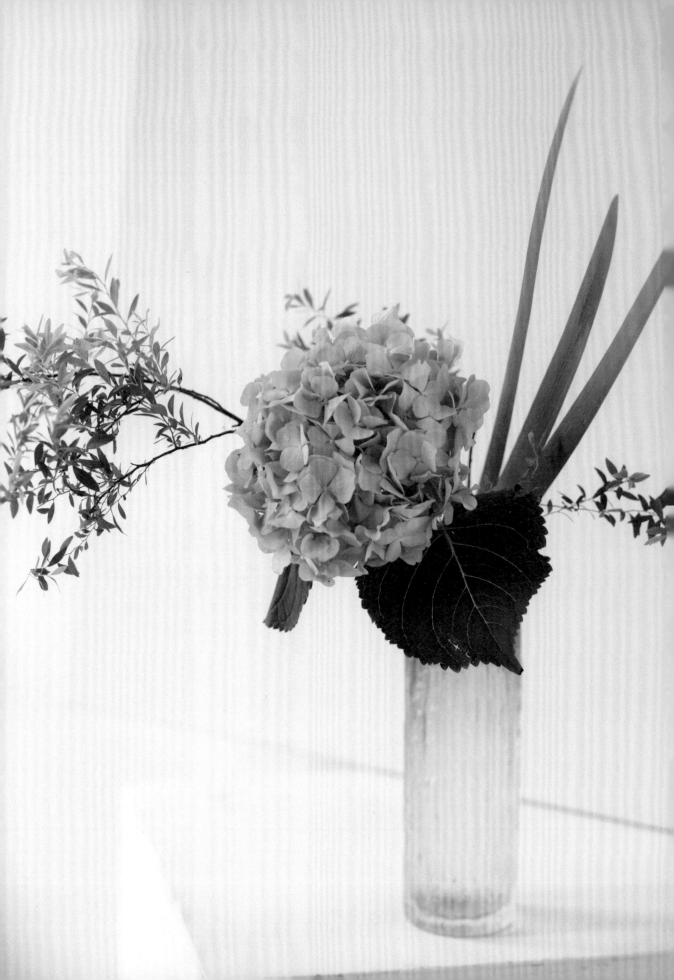

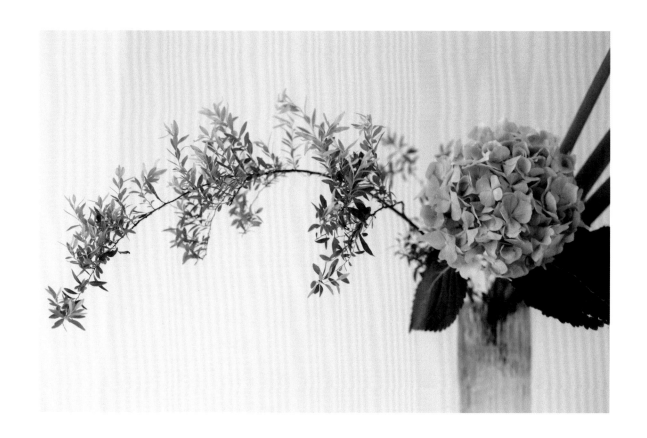

這個作品使用了透明帶著淡藍色的玻璃花瓶，在上面配置了雪柳跟青龍葉，展現彷彿有風吹拂的通透感，並配置了淡藍色的繡球花，同時控制整體花材的數量，藉此產生輕盈透涼的感覺。

秋天混插

以秋天的花草為中心，使用五種以上花材的作品稱作秋天混插，是表現秋天風情的常見主題。在顏色上，主要會挑選紅、藍、紫、黃、棕等色系，花器也常用籠子或深色花器。

FLOWERS
紅彩木、檉柳、芒草、龍膽、百日草、桔梗、雞冠花

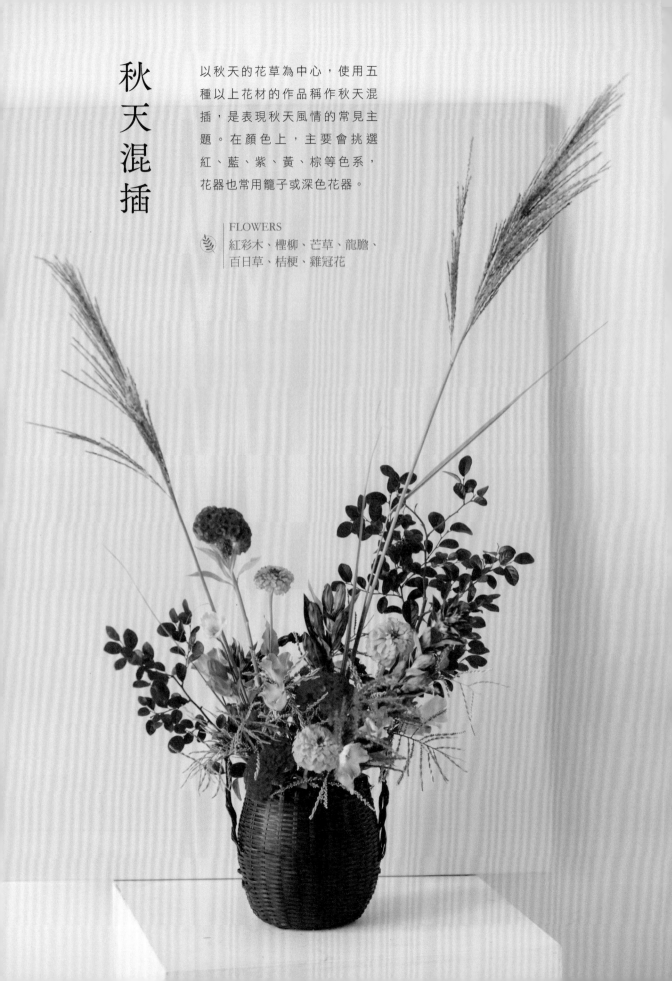

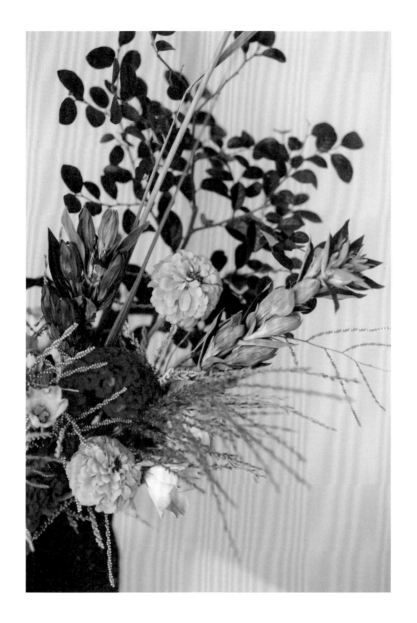

先以紅彩木拉出作品左右上下的範圍，在當中配置龍膽、百日
草、桔梗跟雞冠花，接著在這些花材之間配置帶有朦朧感的檉
柳，最後以芒草帶出高度，既讓作品更具空間感，也能展現秋天
風情。

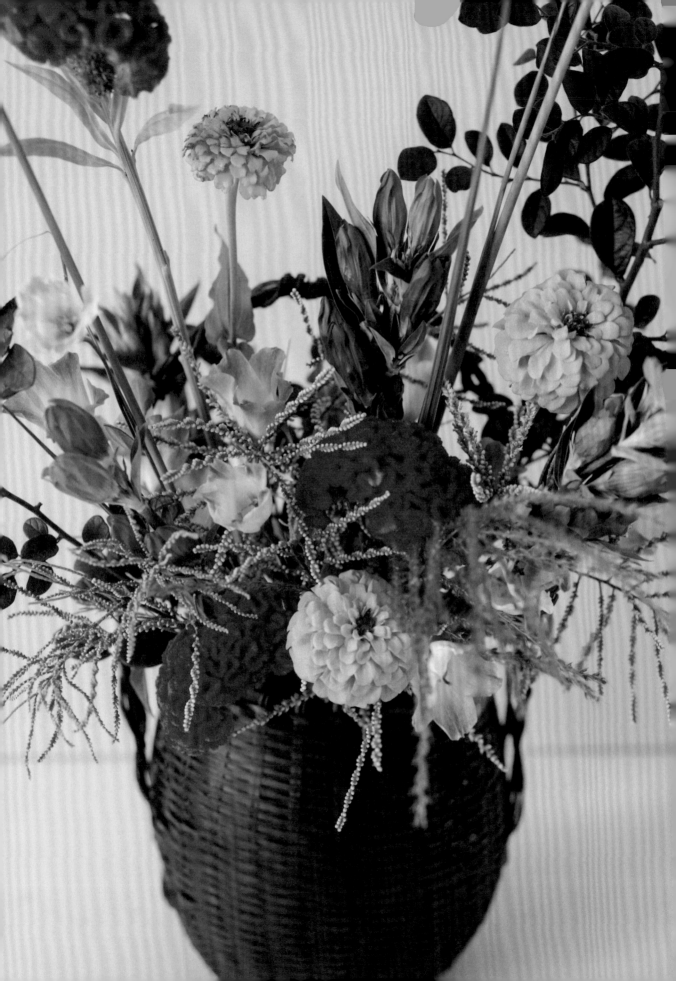

常見用於混插的花材有桔梗、芒草、小菊、雞冠、龍膽、紅葉、吾亦紅等。混插時，需要注意「平衡」跟「層次」，通常要避免特定花材在視覺上過度突出。使用五種以上花材的秋天混插，雖然種類眾多，但仍要注意花材之間的空間感，在疏密之間取得平衡。

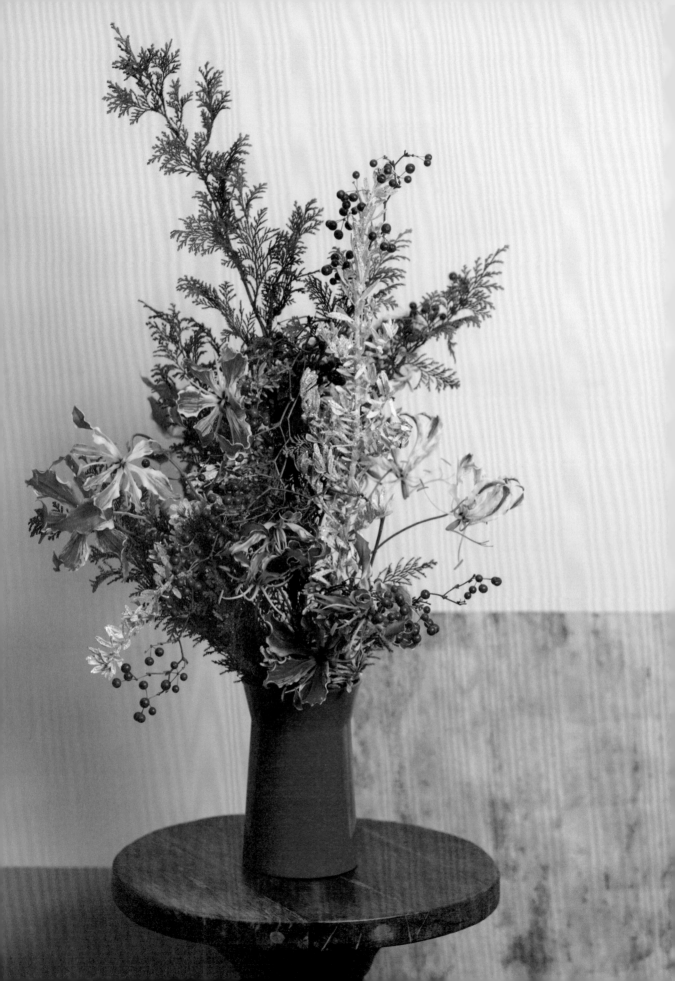

聖誕節花

草月流的聖誕節花，主要是以「顏色」來切入，通常會選擇「紅、綠、白」三種顏色的花材來加以組合，另外也可以增加銀色、金色等染色花材，或添加聖誕裝飾來突顯節慶氣息。

 FLOWERS
銀羅漢松、山歸來、火焰百合、絲柏

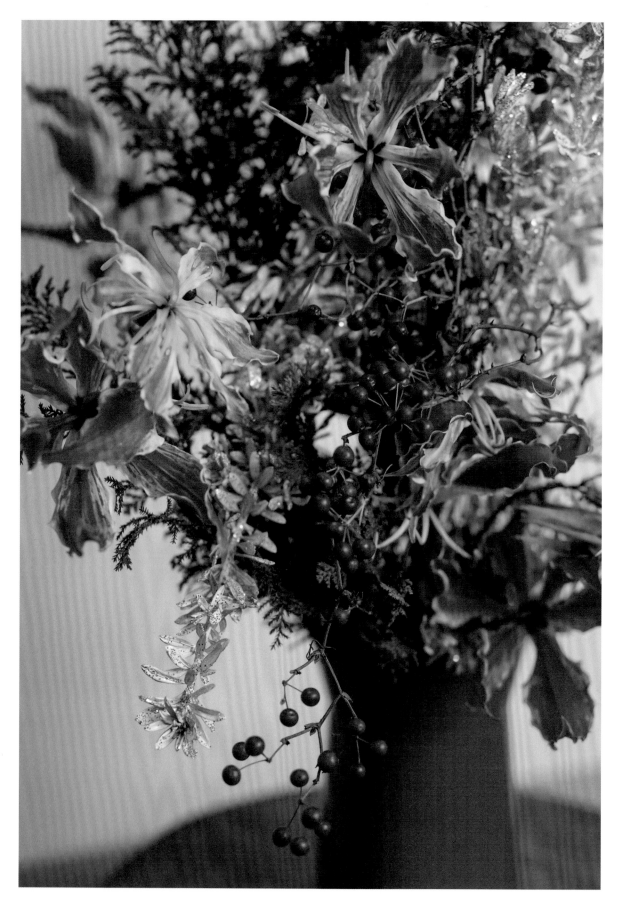

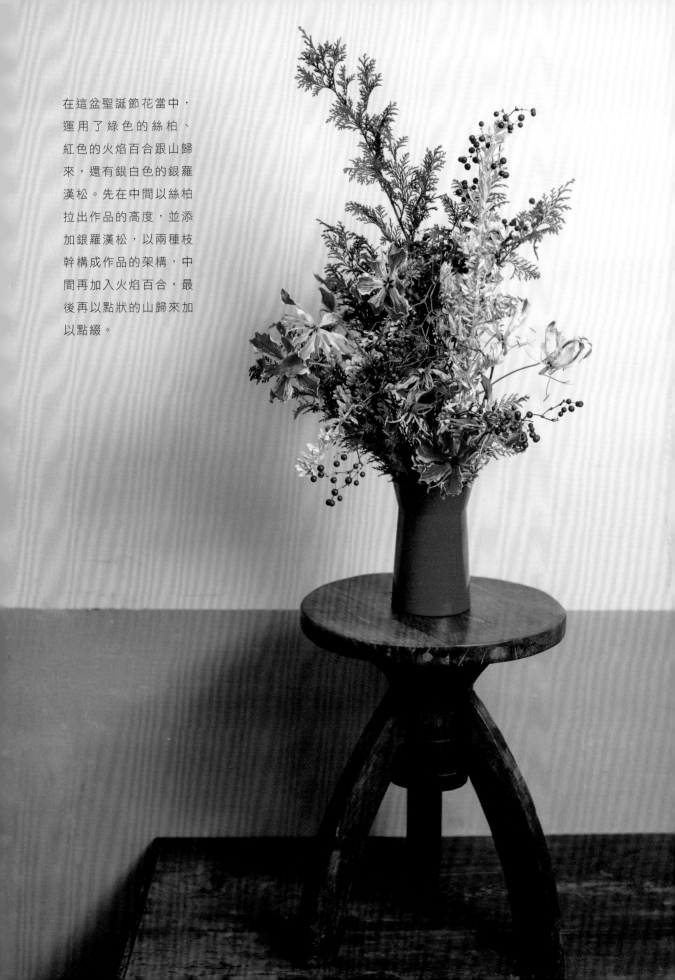

在這盆聖誕節花當中，
運用了綠色的絲柏、
紅色的火焰百合跟山歸
來，還有銀白色的銀羅
漢松。先在中間以絲柏
拉出作品的高度，並添
加銀羅漢松，以兩種枝
幹構成作品的架構，中
間再加入火焰百合，最
後再以點狀的山歸來加
以點綴。

從幾何構成出發

SOGETSU

IKEBANA

草月流的花藝中，
幾何構成是相當重要的部分。
這一章的內容，
就是透過線條、面狀與塊狀等幾何概念出發
去設計作品，並介紹其概念內涵，及提供實例說明。
熟悉了這些幾何設計概念之後，
可以在作品設計階段，
就有具體的出發點去思考。
另外，也可以進一步結合這些概念
與其他花藝構想，讓作品的構成更加有層次。

直線的構成

「線」是日式花藝中最重要的元素之一，除了自然的線條之外，通常分為直線與曲線。

「直線的構成」即是以直線作為主體的作品。這個主題常見的花材有太藺跟木賊等，本身就具備直線的特性，同時也容易彎折造型。

在構成直線時，則可以從直線的數量、疏密、方向感等角度去構思。

FLOWERS
日本太藺、白天堂鳥

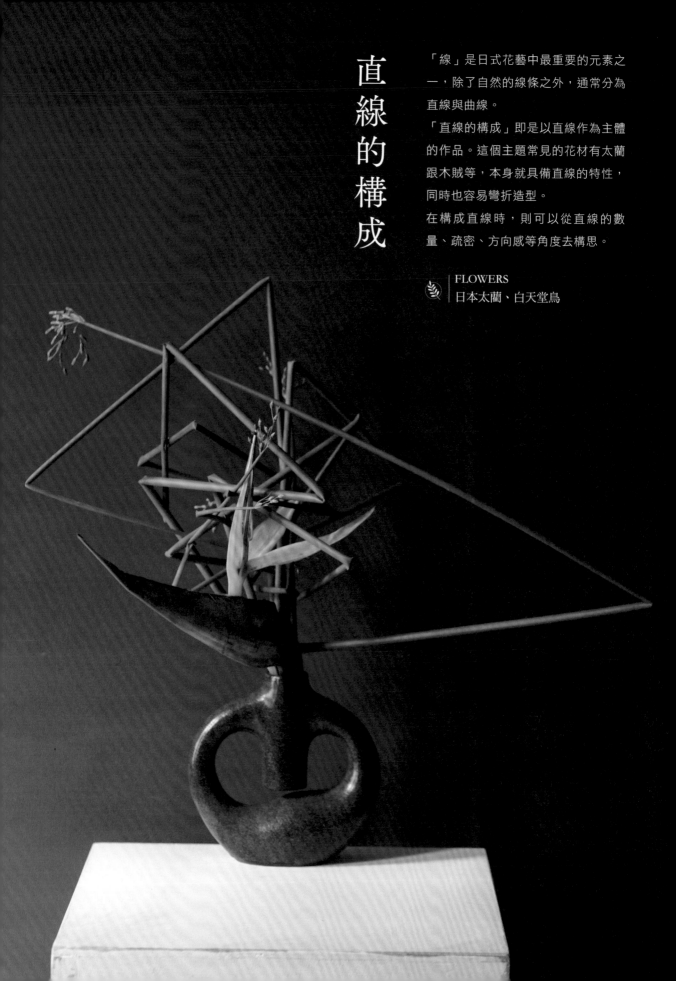

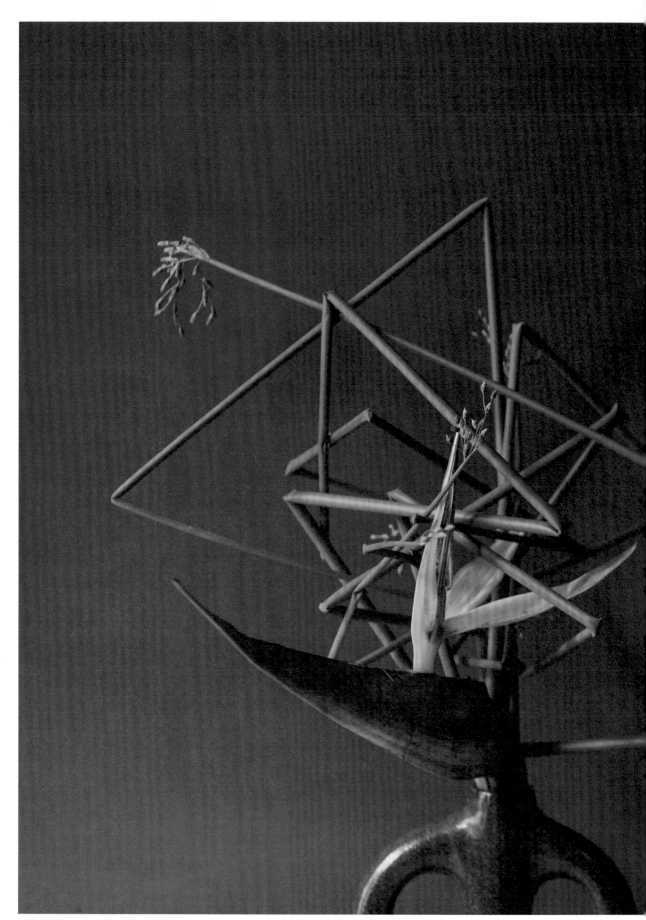

在這個作品中，是以日本太藺為直線素材，並且彎折成大小不同的三角形來加以構成，右側有較具空間感的大三角形，中間則是較為密集的小三角形，形成大小跟疏密的對比。

花器瓶口搭配的是白天堂鳥，作為視覺集中處，顏色上也與花器搭配，形成一體感。

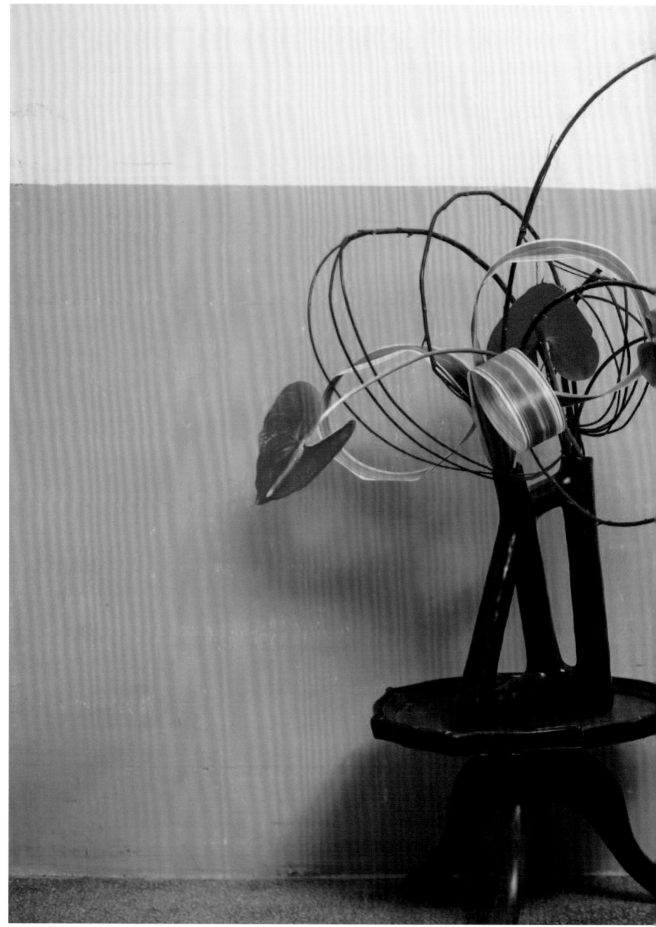

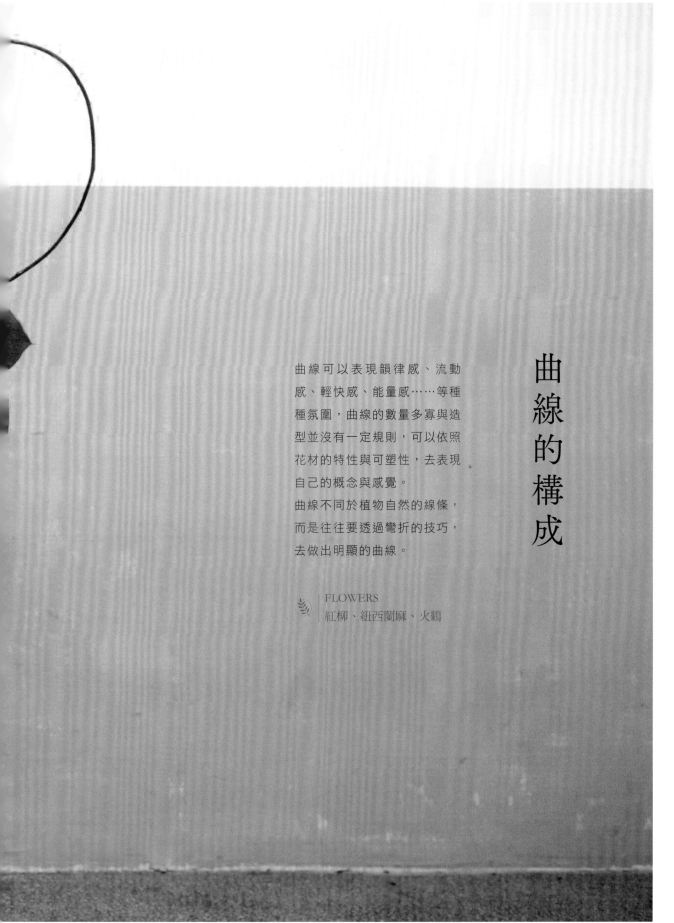

曲線可以表現韻律感、流動
感、輕快感、能量感……等種
種氛圍，曲線的數量多寡與造
型並沒有一定規則，可以依照
花材的特性與可塑性，去表現
自己的概念與感覺。
曲線不同於植物自然的線條，
而是往往要透過彎折的技巧，
去做出明顯的曲線。

FLOWERS
紅柳、紐西蘭麻、火鶴

曲線的構成

這個作品主要以紅柳做出大小不一的曲線前後交錯，再以紐西蘭麻折成曲線，在顏色與質感上做出對比，最後以帶有面狀的紅色火鶴點綴。一方面是在形狀上有對比，另一方面則是在顏色上與紅柳相呼應。

且因花器本身也帶有線條的特徵，與上方的曲線在造型上也產生了連續延伸感。

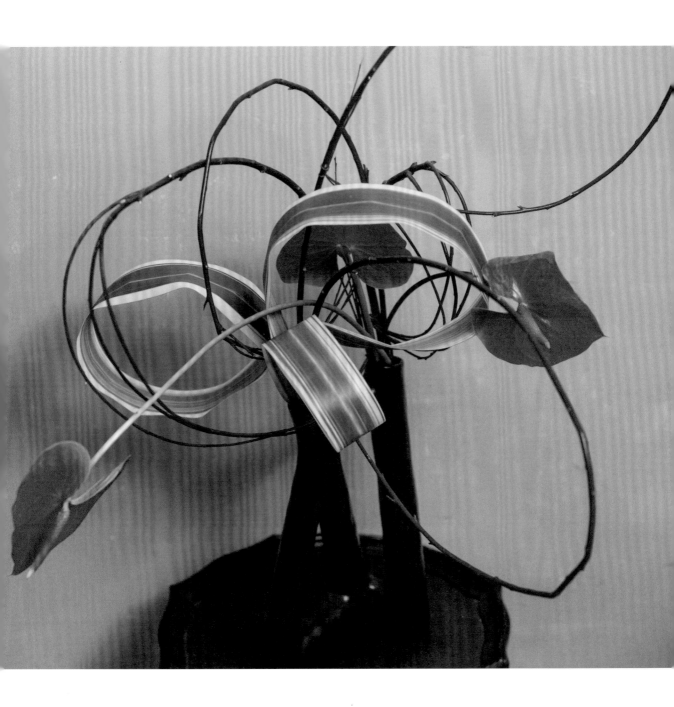

直線與曲線的構成

前兩個作品分別是以直線與曲線為主,這個作品則是結合了直線與曲線的要素。

在進行直線與曲線的構成時,可以思考直線與曲線之間的關係,是要強調對比或是讓彼此融合在一起。

FLOWERS
青龍葉、丹頂蔥花

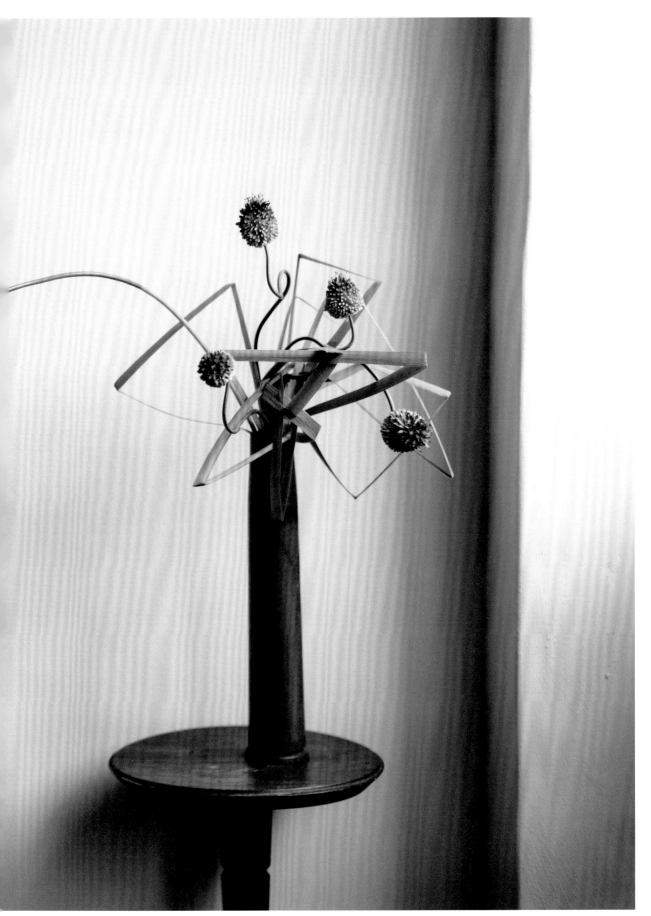

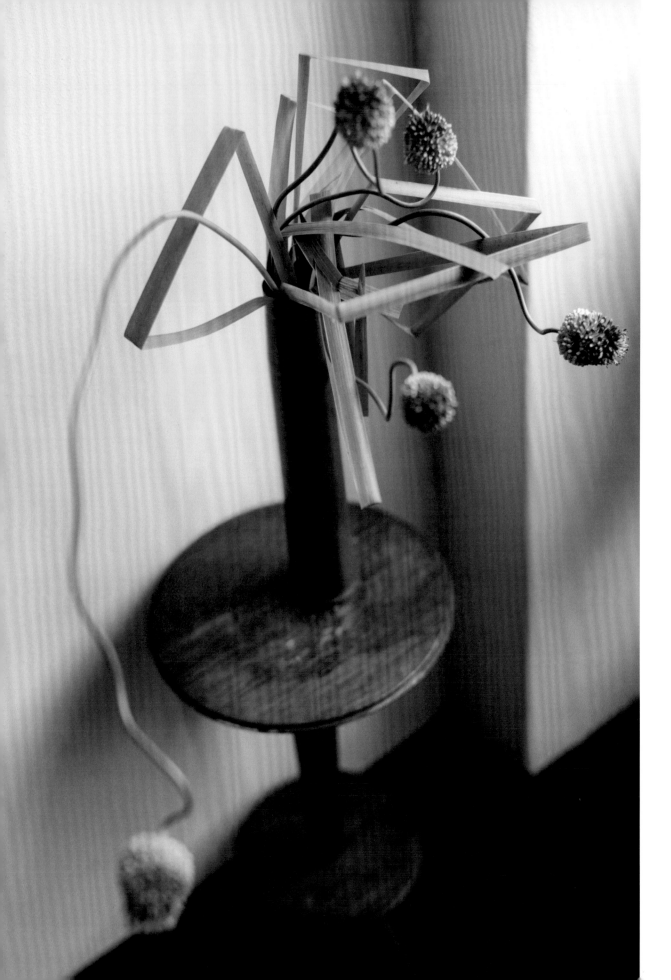

這個作品的概念是讓曲線交錯在直線之間，使兩者交融。

首先先將青龍葉彎折成三角形，形成直線的要素，接著在當中穿插本身就帶有曲線特徵的丹頂蔥花，並且將其中曲線特徵明顯的一枝向左延伸，既帶出作品空間感，同時也強化了直線與曲線構成的主題。

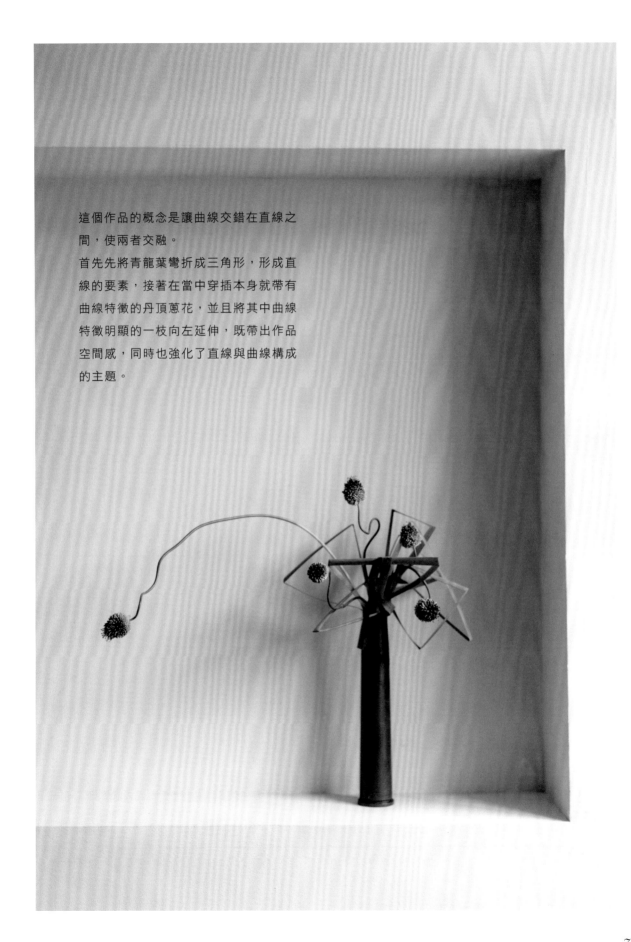

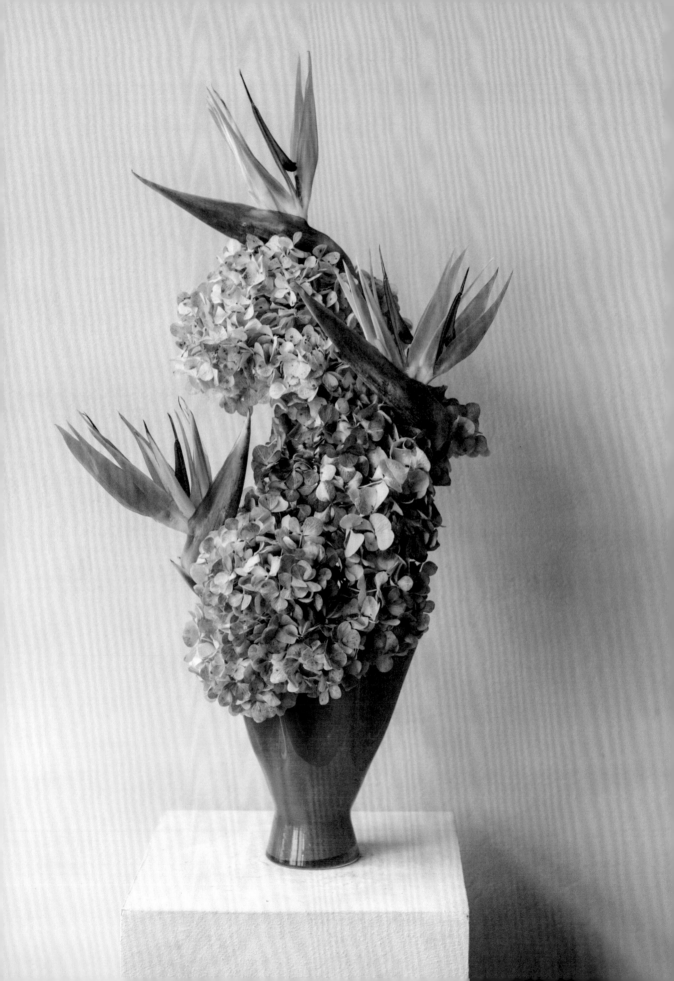

塊狀的構成

塊狀的構成就是透過花材的集合來構成，是一種可以營造量感、力感以及雕刻感的表現技巧。

塊狀的構成可以透過單一花材的集合，也可以透過複數花材去集合。

無論如何構成，塊狀越扎實越好，盡量不要有空隙，而作品當中塊狀的形狀與數量則是自由的。

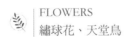

FLOWERS
繡球花、天堂鳥

先透過本身就具備塊狀特質的繡球花，順著花器延伸，往上構成縱長的不規則塊狀，再加入天堂鳥。
而為了強調塊狀的特色，天堂鳥並不露出莖部的線條，而是以花材頂部跟繡球花緊密貼合，強調塊狀的主題。

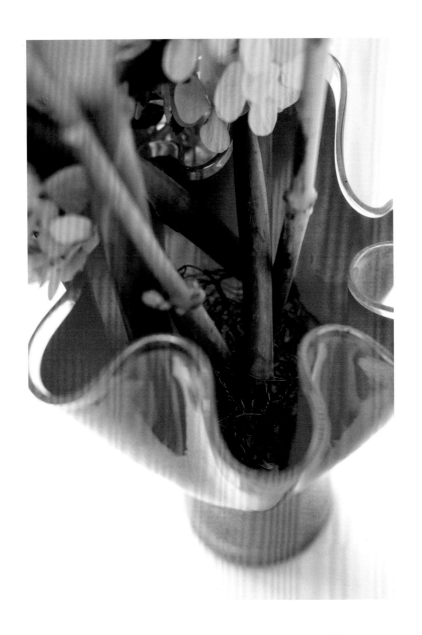

不規則的非透明花器，
可以放置鐵絲網在花器當中，
用來固定花材。

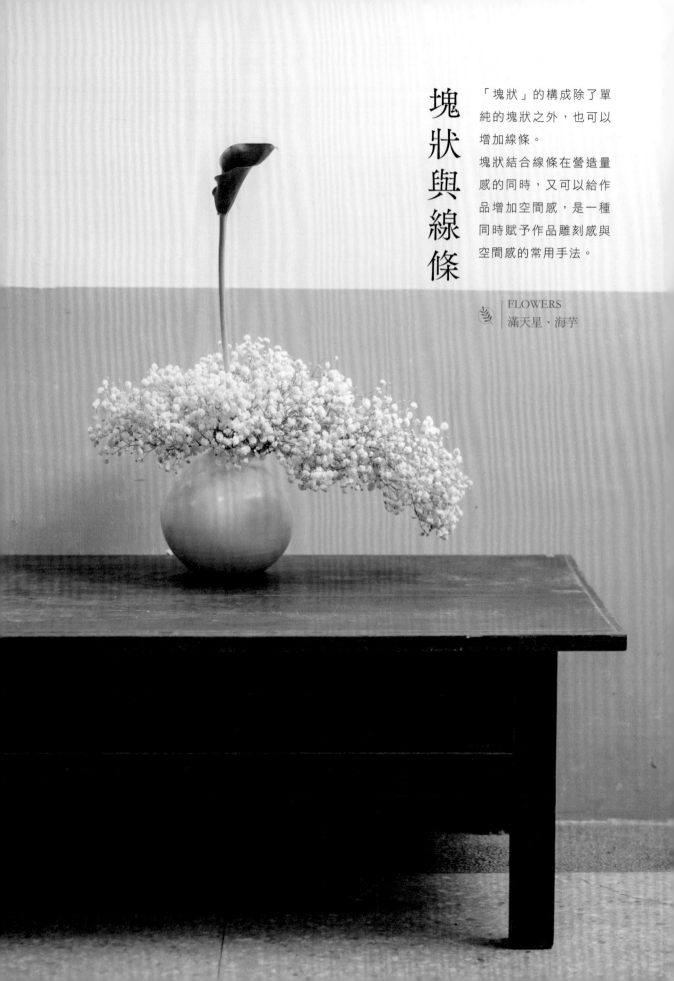

塊狀與線條

「塊狀」的構成除了單純的塊狀之外，也可以增加線條。

塊狀結合線條在營造量感的同時，又可以給作品增加空間感，是一種同時賦予作品雕刻感與空間感的常用手法。

FLOWERS
滿天星、海芋

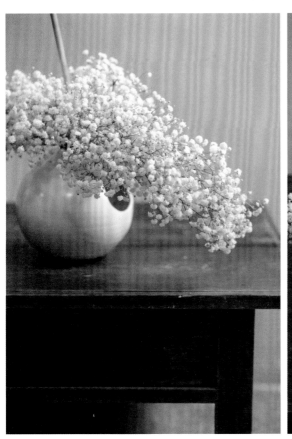
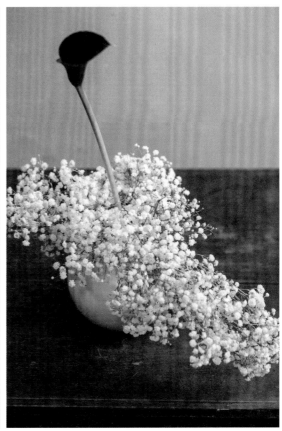

先以滿天星做出塊狀。

滿天星通常是以蓬鬆朦朧感為特徵，這裡刻意將
其集合成扎實的塊狀，並且考慮到顏色與形狀，
與花器融為一體，最後再簡單增添一枝直立海
芋，產生上方的空間感。

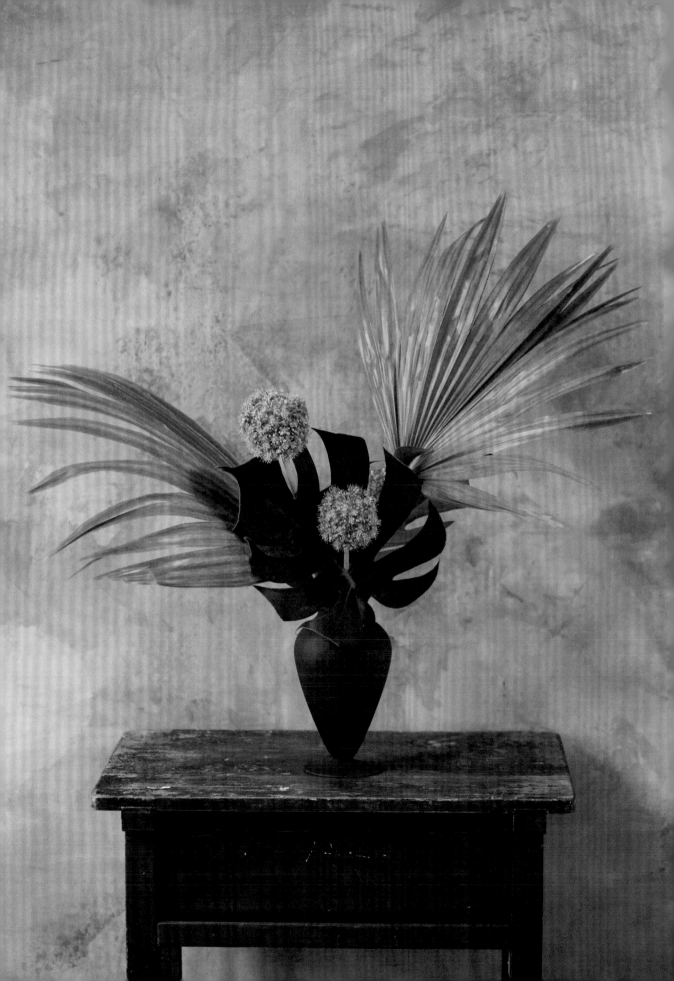

面的構成：使用葉面

「面的構成」此主題重點，即是突顯植物中「面」的要素，以其構成作品的主體。

利用葉面來構成時，可以使用一兩片的大型葉面，也可以用多片小型葉面構成，或者透過不同質感大小的葉面彼此搭配。

此外，除了葉面本身的形狀，也可以對葉片加以修剪加工。

FLOWERS
蒲葵、電信葉、龍蔥

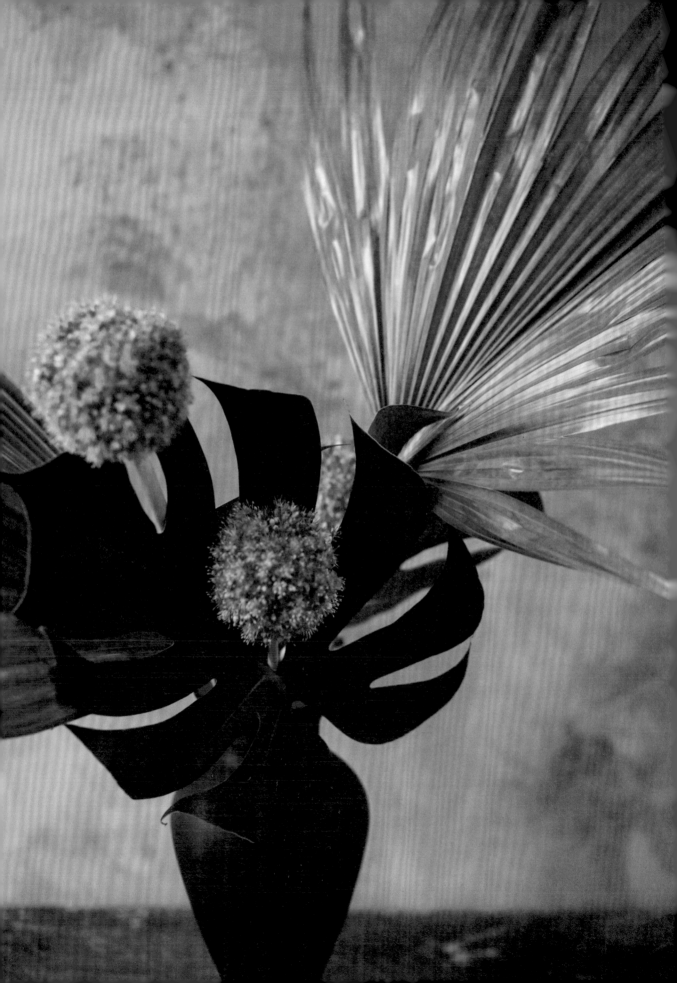

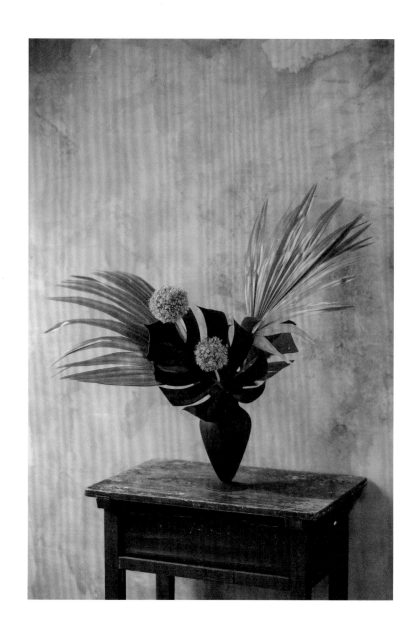

蒲葵跟電信葉,兩者之間有大小差異,顏色上也深淺不同,可以形成對比。先在右側配置較大的蒲葵,左側為較小的蒲葵,再在中央加入電信葉,並於中間位置的前後加入龍蔥,以產生立體感。

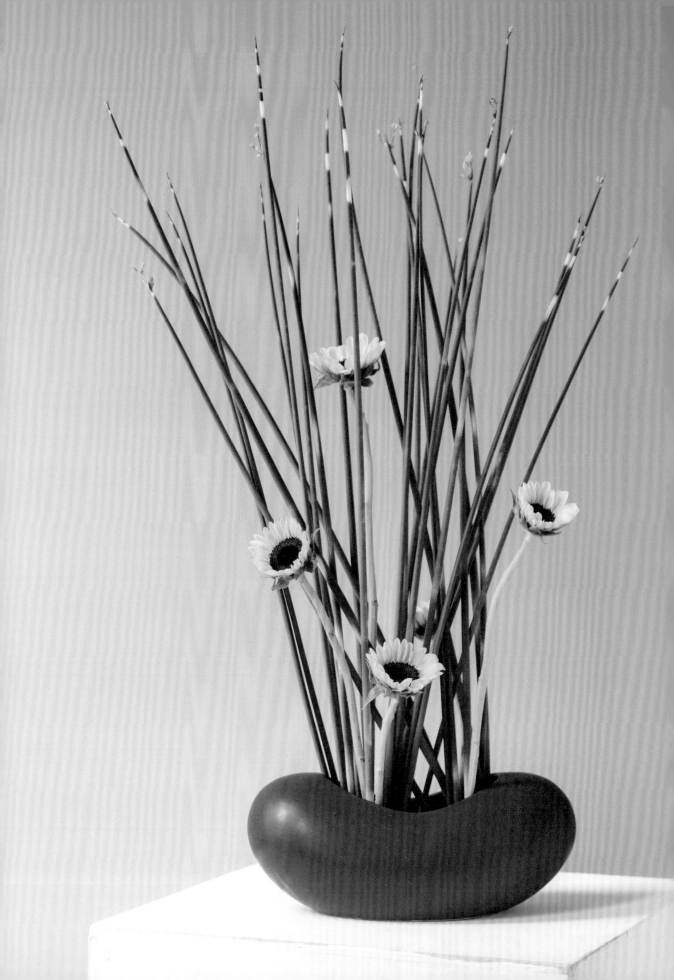

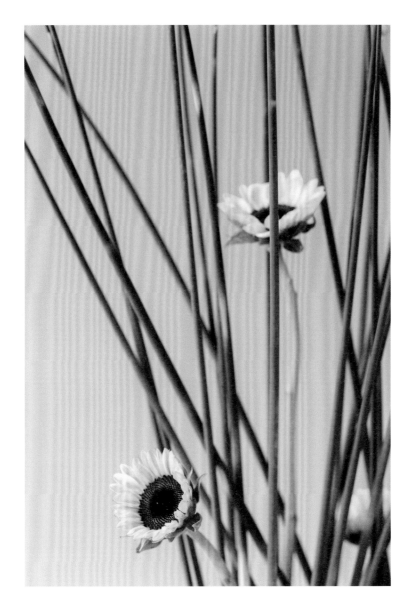

面的構成：線條集合

表現面狀除了使用葉面之外，也有以「線條集合」的方式來構成面狀的方式。使用線條集合方式所形成的面狀，有其特殊的趣味，跟葉面的面有著不同的表情。在構成時，可以考慮線條之間的高低、疏密、方向等元素的變化，來營造出獨具趣味的面。

FLOWERS
斑太藺、檸檬向日葵

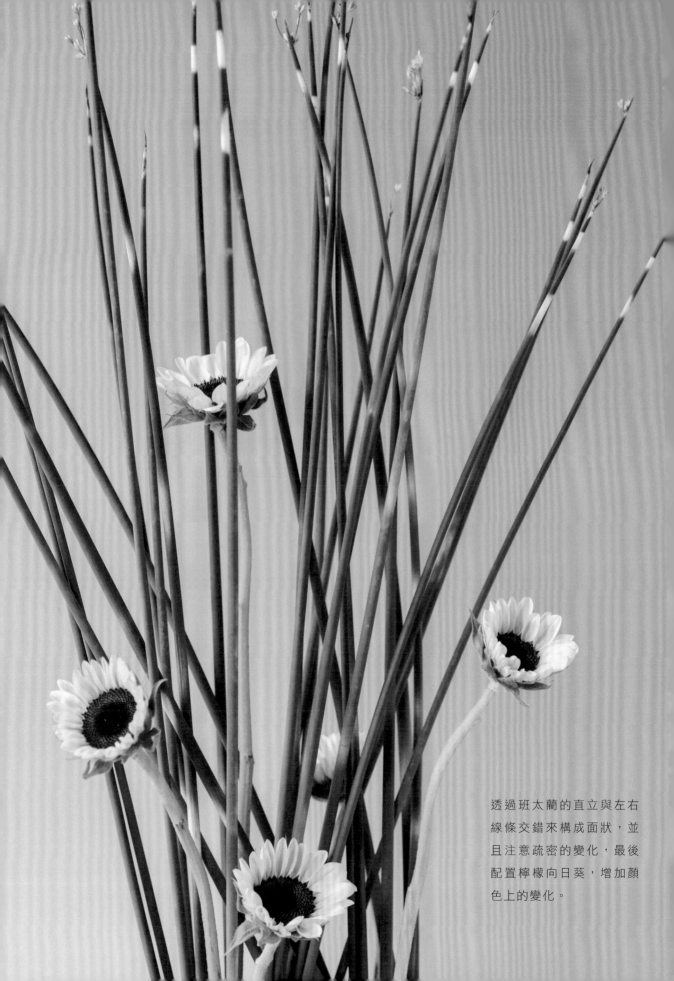

透過班太蘭的直立與左右
線條交錯來構成面狀，並
且注意疏密的變化，最後
配置檸檬向日葵，增加顏
色上的變化。

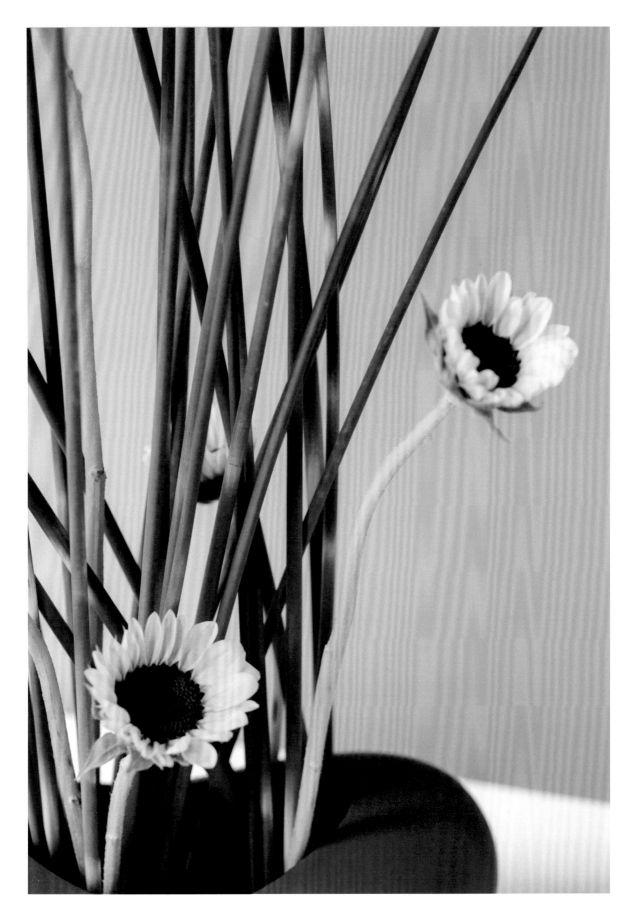

從花材出發

SOGETSU

IKEBANA

這一章的內容，
是從花材的顏色、造型可能性、
花材種類及搭配方式等去發想，
進而設計作品。
草月花藝，特別重視「與花對話」的過程。
每朵花都有其特色，
而花材與花材之間也有許多組合的可能性。
插花的過程中，就是要去發現，
並透過技巧突顯花材的特色，思考花材之間如何搭配。
透過各種切入點來思考花材，
將會有助於培養出理解花材的敏銳度。

同系色

所謂「同系色」，是指同一個色相
（紅、黃、綠、藍等）當中，仍有
深淺差異跟鮮豔程度變化的各種顏
色，例如紅色就有鮮紅色、深紅
色、粉紅色等。

運用同系色的插法有助於作品統
一，但也可能會淪為單調，因此要
觀察同系色中的顏色變化，以及花
材本身的質感差異，一方面透過同
系色來調和作品，另一方面也要思
考花材之間顏色、形狀與質感的差
異對比配置。

FLOWERS
煙霧樹、繡球花、火鶴、春蘭

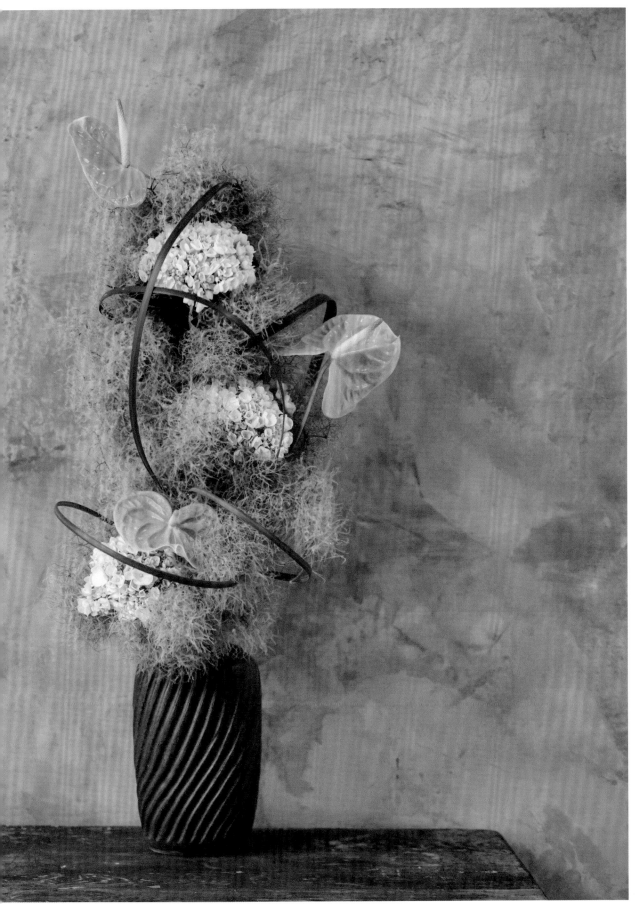

運用深淺不一的綠色同系
色，以及塊、面、線的不
同形狀構成。

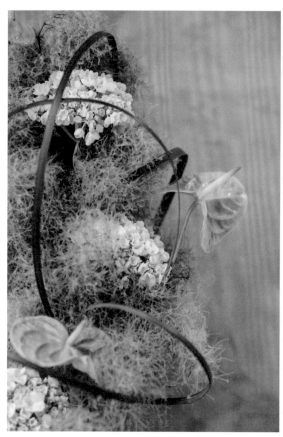 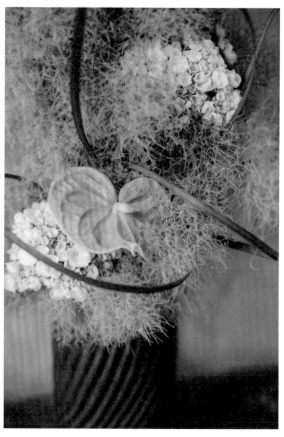

先以朦朧感的煙霧樹做出輪廓，
當中配置塊狀的綠色繡球及面狀
的綠火鶴，最後再以深綠色的春
蘭線條，隨興地穿梭其間。

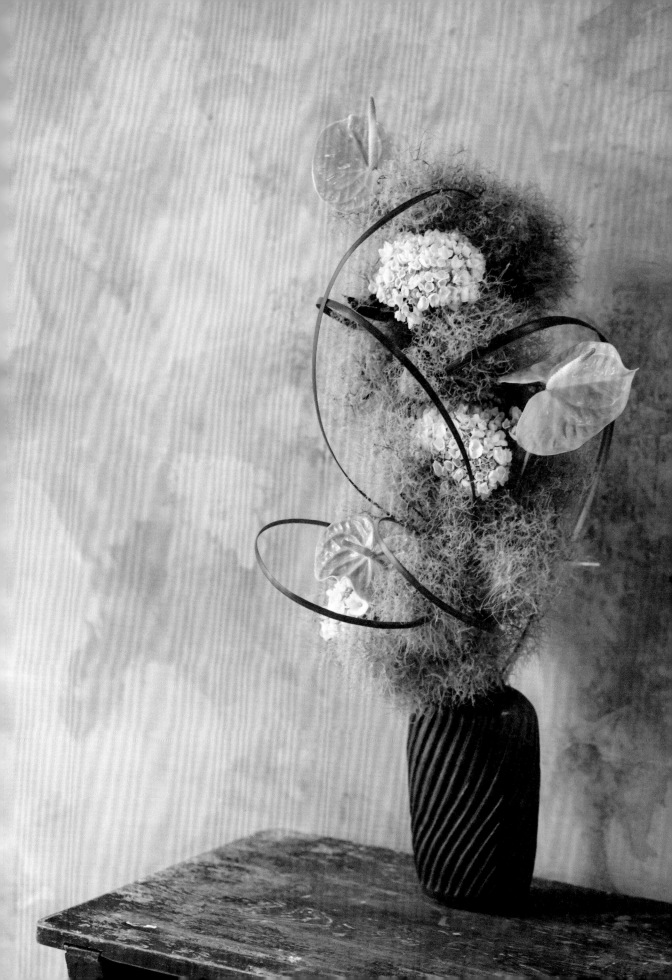

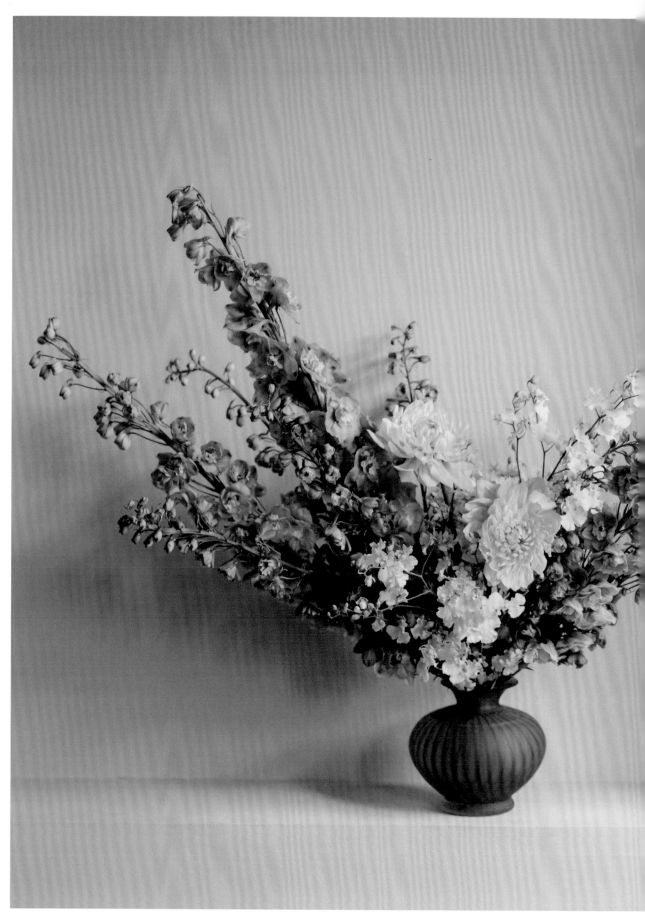

對比色

對比色是指色相環中位於相對位置的顏色，例如紅與綠、藍與黃等。插花時意識到顏色的對比，對於作品整體的完成度會有很大提升。

在使用對比顏色時，可以使兩者分量相當，彼此輝映，也可以一多一少，利用對比色來畫龍點睛。

色相環

FLOWERS
大飛燕、文心蘭、大理花

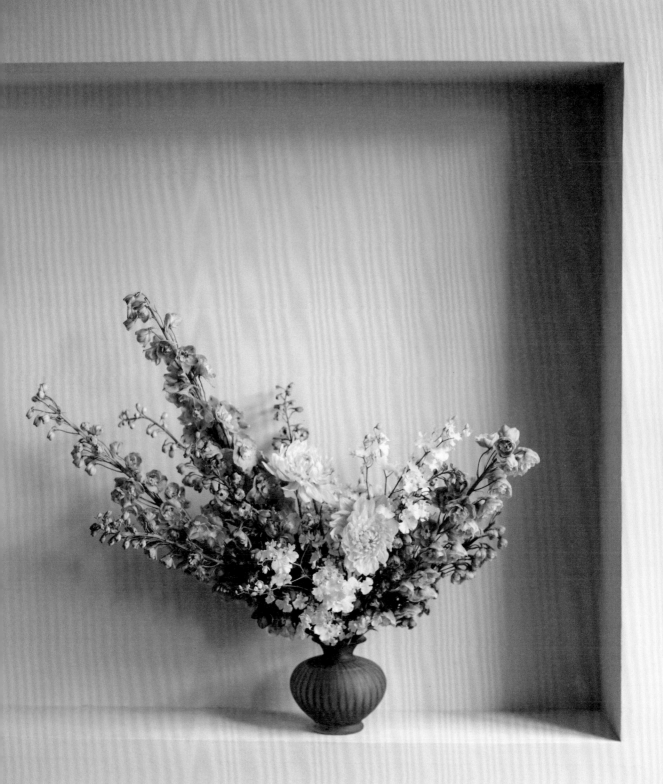

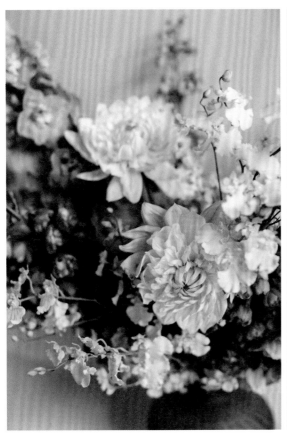

在這個作品當中，運用了黃色與紫色之間的對
比，先以紫色大飛燕左右開展，並在中間加上黃
色大理花作為視覺焦點，接著在大理花旁點綴淡
黃色文心蘭，增加黃色系的質感變化。

單一花材

通常插花會運用兩種以上的花材，使作
品產生變化與調和。而使用單一花材的
好處是，容易產生整體感，但缺點是可
能流於單調乏味。

因此必須仔細觀察花材，去思考花材的
不同部位，在設計上所能扮演的角色。
此外，也可透過疏密對比、塊狀與線條
的造型對比等方式，來完成作品。

FLOWERS
繡球花

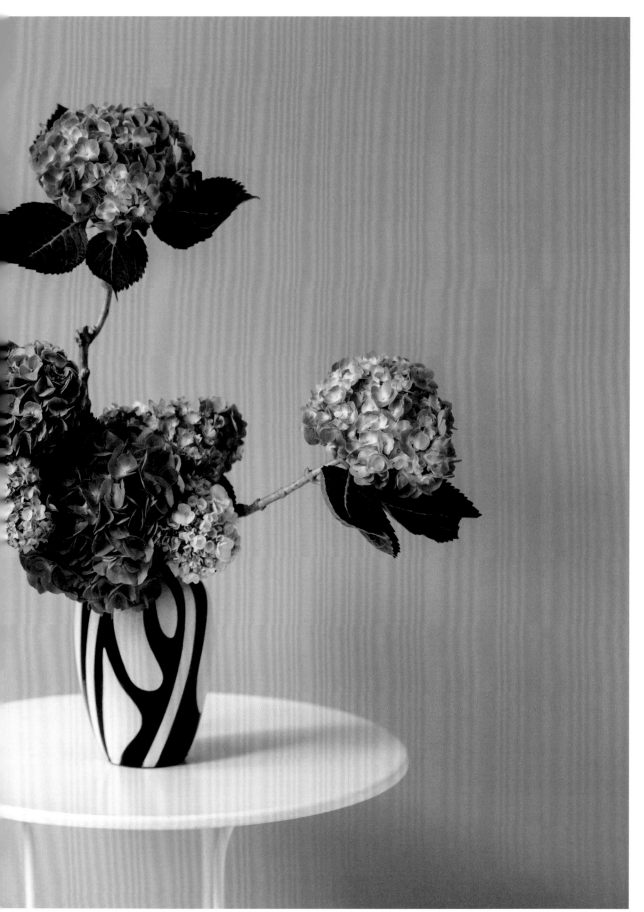

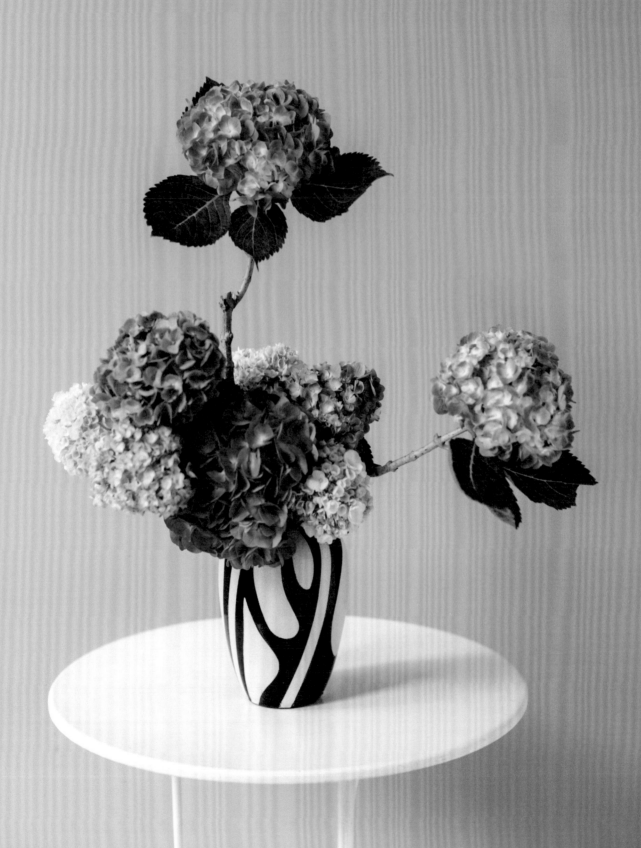

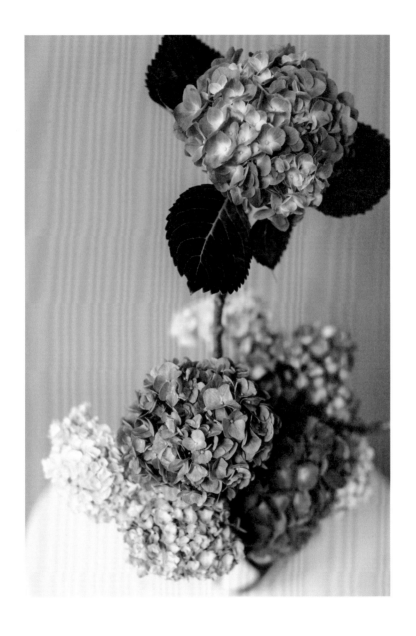

這個作品單純透過繡球花來插作。

利用繡球花顏色上的多樣性,選用了藍色、紫色與綠色繡球花搭
配,在下方將繡球花集合成更大的塊狀,在右方與上方則以單枝
繡球花,營造空間感的變化。

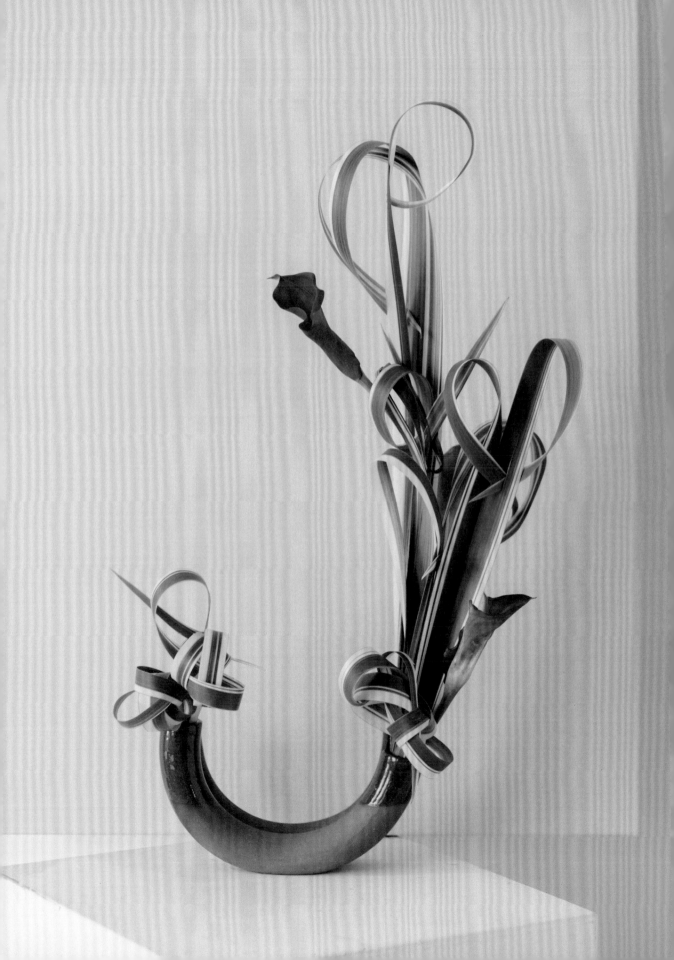

葉材的造型：彎折

通常在插花時，葉材往往是扮演配花的角色。

然而，葉材本身其實具備許多造型上的可能，例如可以加以剪裁、彎折、
編織、撕裂等……透過這些技巧，葉材也可以成為作品造型的主要部分。

FLOWERS
紐西蘭麻、海芋

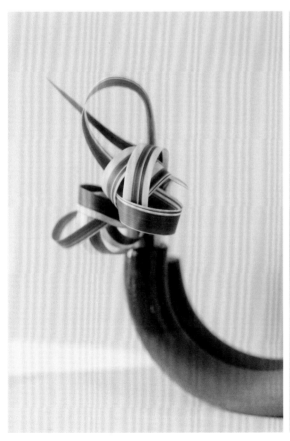 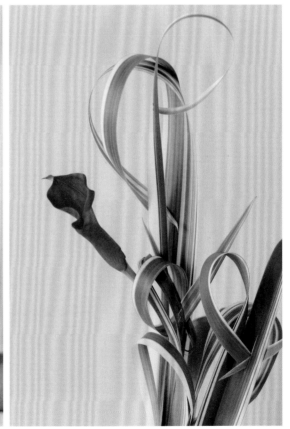

這個作品使用紐西蘭麻。

將部分葉片撕開產生寬度不一的葉面，再將其彎折交織，產生大小不一的曲線。

紐西蘭麻的配置右高左低，形成高度落差，並在右側配置橘紅色海芋，增加顏色變化，提高作品完
成度。

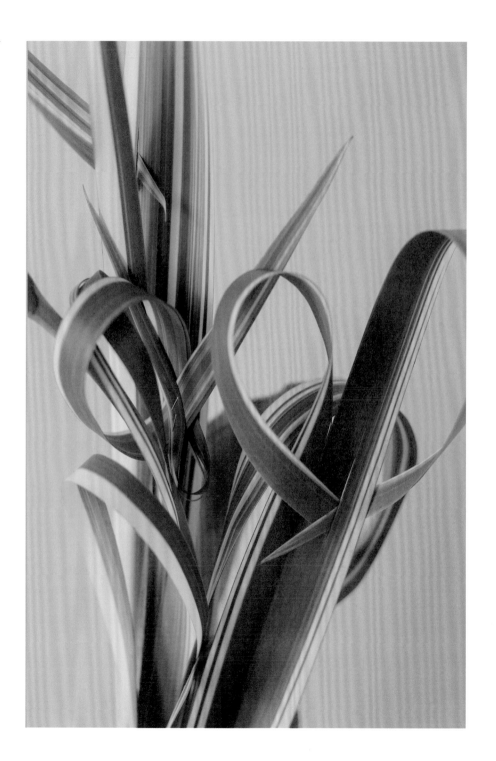

葉材彎折的造型方式

①

葉片彎折之後，可以用釘書機
固定。

②

也可先在葉片中央撕出裂縫，
再將葉片穿插過去。

③

在造型時，也可將葉片撕裂成
一半，改變葉片寬度。

④

撕成一半之後，再利用步驟2
的方式去做出彎折的形狀。

⑤

活用上述彎折技巧，就能做出
不同的葉材造型。

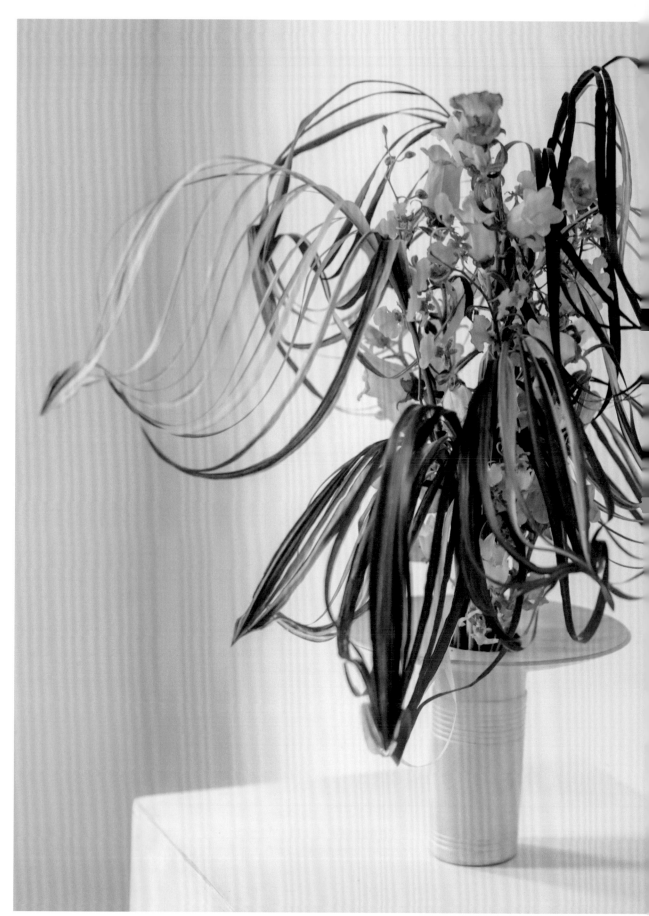

葉材的造型：撕裂

上一個作品是以彎折的方式來造型葉
材，這個作品便是將斑葉蘭透過撕裂的
方式進行造型。
在撕裂葉片的時候，不要完全撕開，就
會產生自然垂墜的一條一條的線條感。

 FLOWERS
斑葉蘭、紫風鈴花、文心蘭

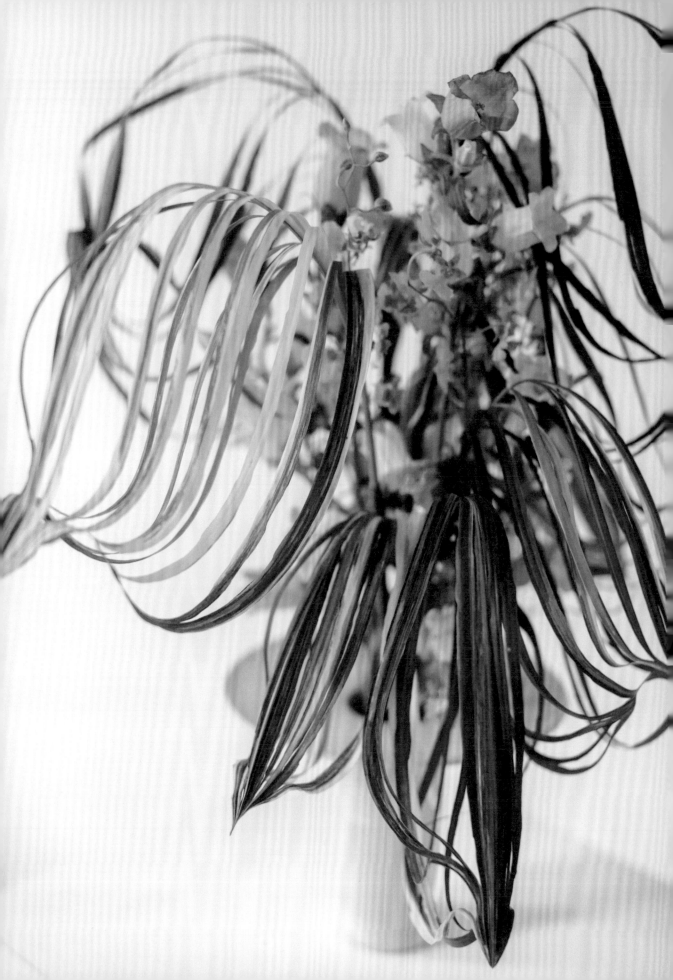

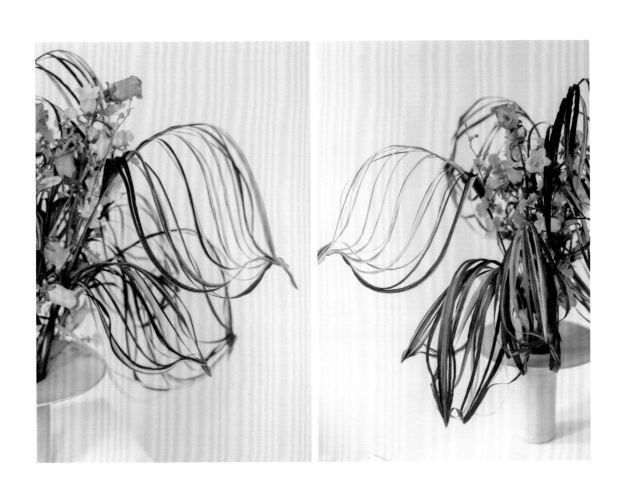

透過組合這些斑葉蘭，考慮疏密配置以構成作品主體，並在當中安排紫風鈴花以及文心蘭提高作品完成度，產生若隱若現的效果。

藤蔓

藤蔓類花材的最大特徵在於線條，可以
順著本身的線條去營造自然的質感，也
可以試著透過彎折與修剪來加以整理，
刻意去做出自己希望展現的線條。
在製作線條的同時，也會產生相應的
「空間感」，所以也可以思考空間感的
營造以及疏密的配置。
另外，此藤蔓類花材是否帶有果實或葉
片等，也會影響如何考量整體造型。

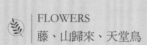
FLOWERS
藤、山歸來、天堂鳥

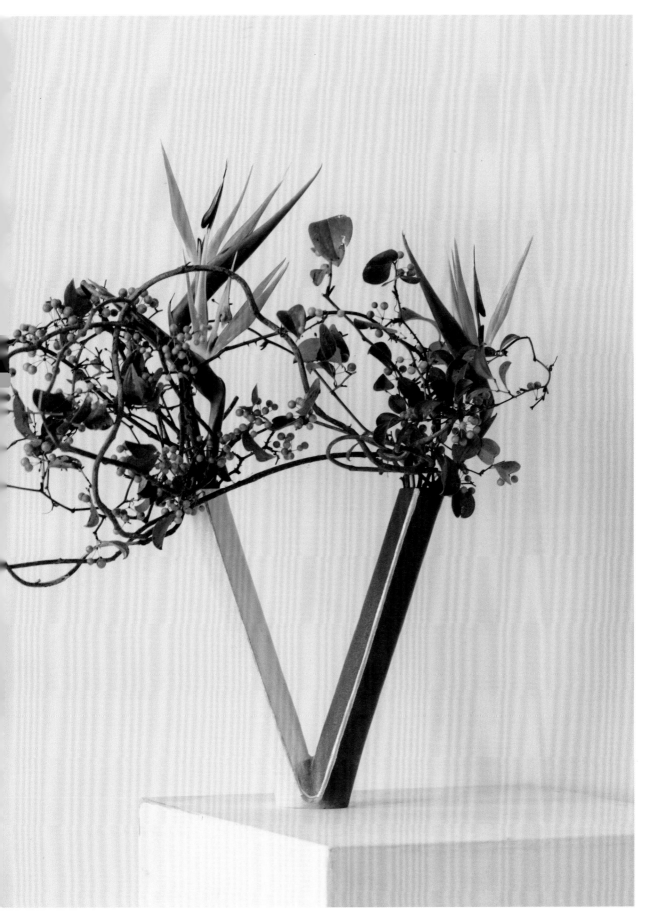

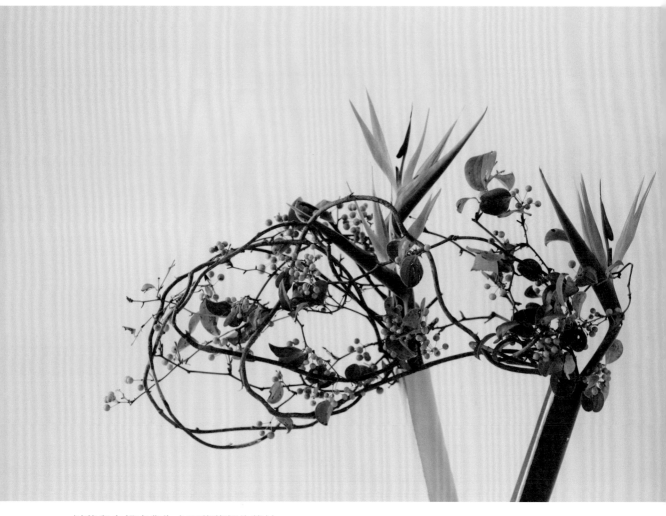

以藤與山歸來作為主要藤蔓類的花材。
先讓藤左右延伸，形成類似扁長橢圓形的型態，
再添加山歸來豐富藤蔓質感，最後再以天堂鳥作
為配花，若隱若現穿插其間，讓作品更完整。

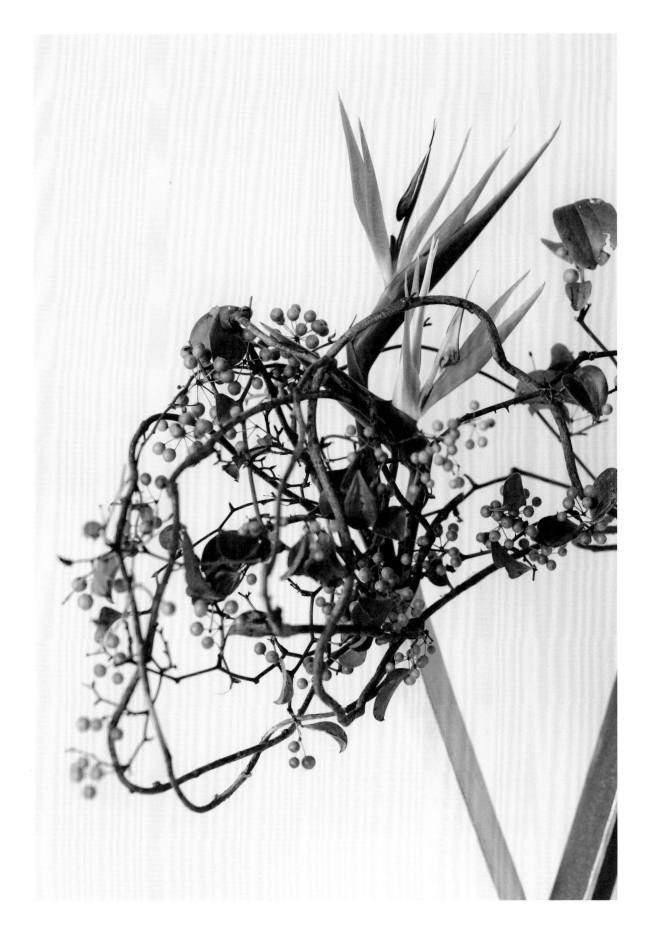

果實

以果實為主的插花，是從各種果實不同的形狀、顏色與量感等元素出發，去考慮搭配與配置的方式，來展現作品魅力。

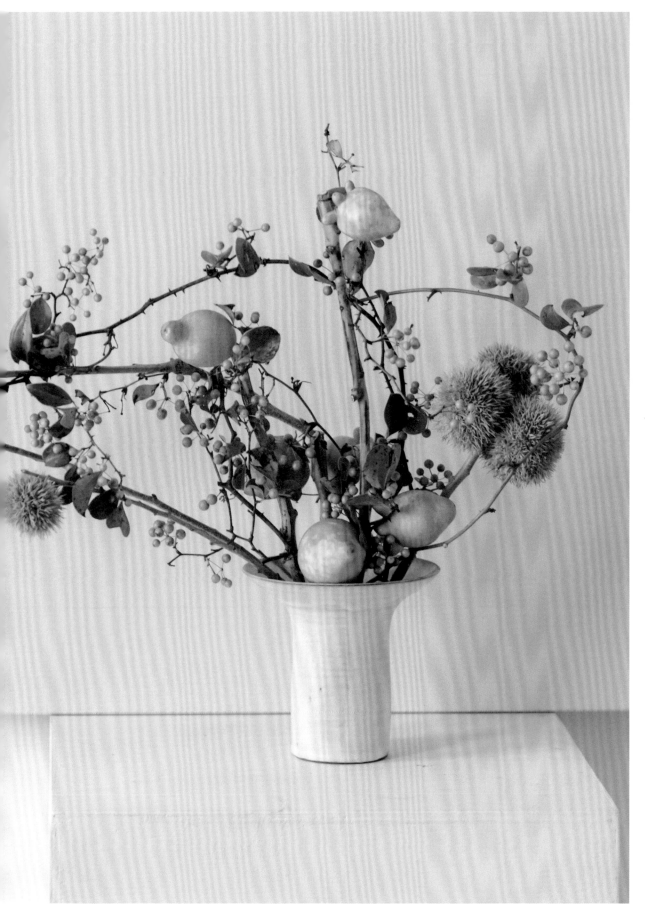

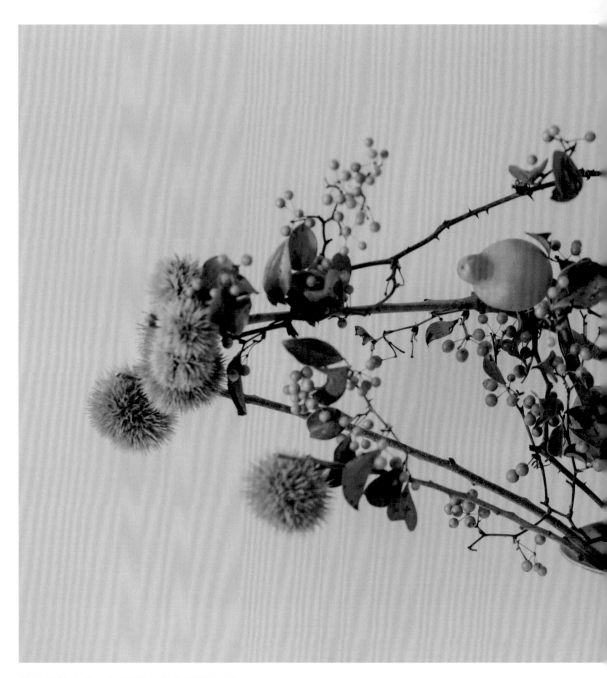

選用了牛角茄、栗子與山歸來三種果實。

其中牛角茄與栗子的果實分量接近，但在顏色上則有黃色與綠色
的差異，配置上讓黃色在中間上下分布，綠色則左右分布，最後
以山歸來的小顆綠色果實配置在空間整體，提升作品的一體感。

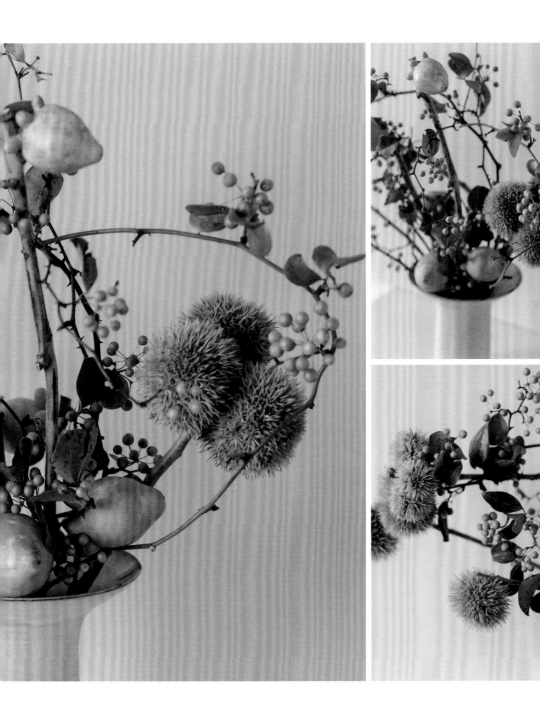

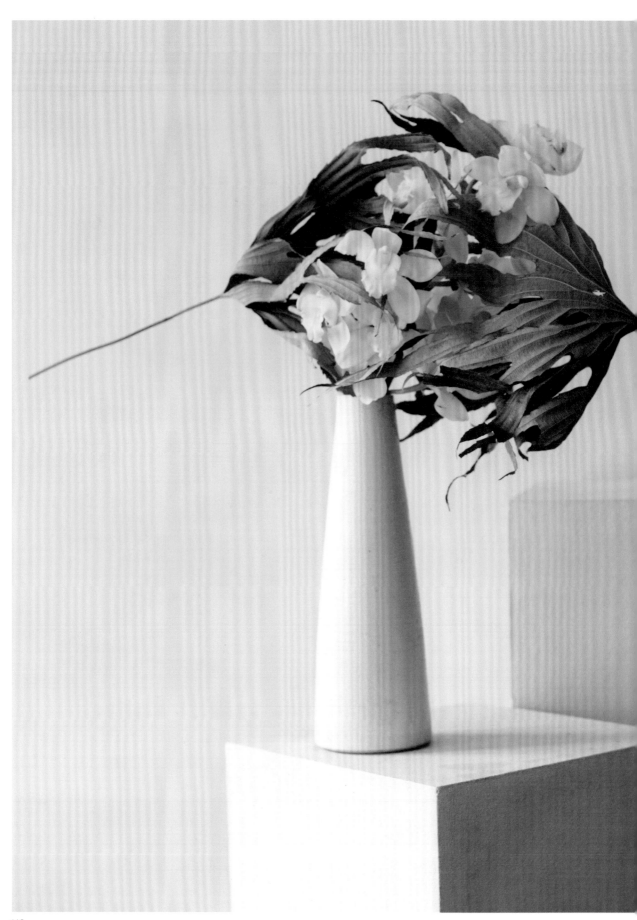

一般插花都是以新鮮的植
物為主，不過，也有一種
插法是結合乾燥花材。花
材乾燥過後，會呈現出有
別於新鮮狀態時的造型與
質感，往往獨具魅力，可
以加以運用。

乾燥花材

FLOWERS
雙扇蕨、東亞蘭

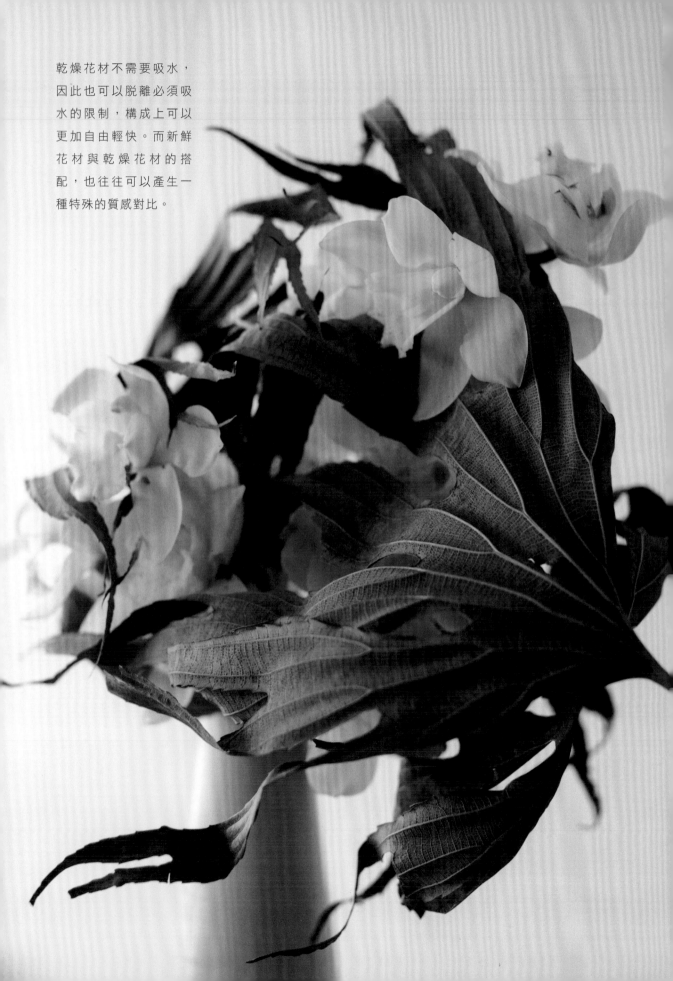

乾燥花材不需要吸水，
因此也可以脫離必須吸
水的限制，構成上可以
更加自由輕快。而新鮮
花材與乾燥花材的搭
配，也往往可以產生一
種特殊的質感對比。

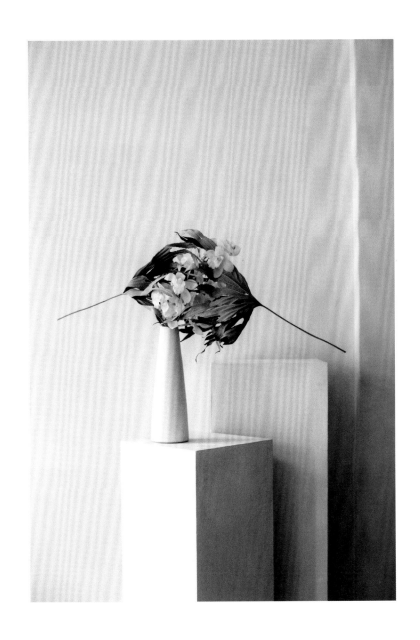

先使用白色東亞蘭,順著白色花器延伸而上,再選用乾燥的雙扇
蕨,因為不需吸水,可以運用東亞蘭的花瓣跟花莖固定。
此外,讓乾燥的莖部產生左右延伸的線條,增加了作品的空間感。

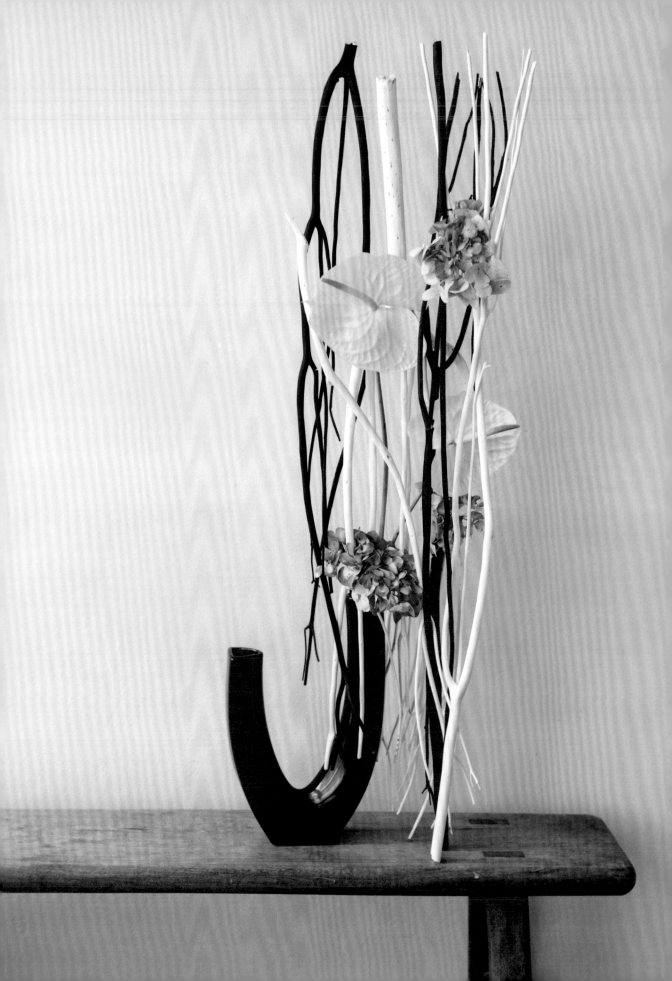

漂白與染色素材

除了乾燥花材之外，在概念上類似的還有漂白與染色花材。因為不需要吸水，因此也具備構成上的自由度與輕快感，而在顏色上也會呈現與鮮花相異的質感與多樣性。

FLOWERS
白木、黑木、繡球花、火鶴

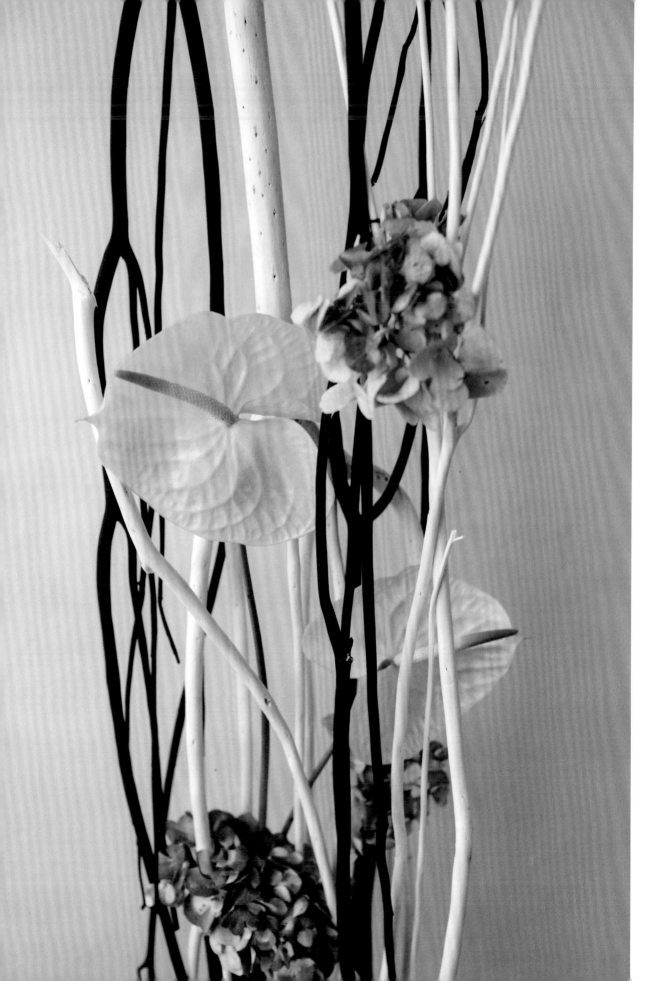

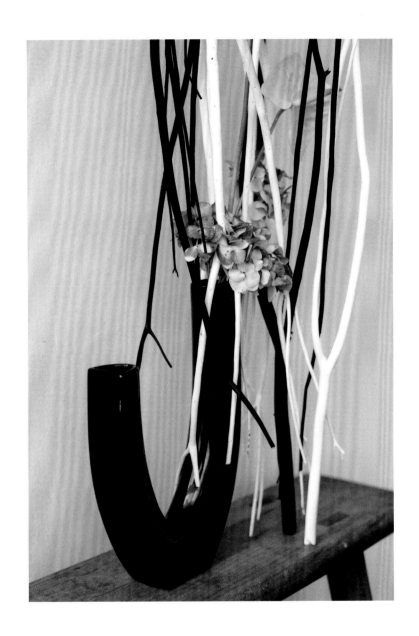

以黑木跟白木構成主要架構，黑木的顏色與黑色花器呼應，並讓
黑木與白木站立在花器之外，在空間感上打破了要從花器開口出
發的限制。另外，搭配的白火鶴因為需要吸水，仍從花器出發，
而繡球花因為可以乾燥，所以就自由地上下點綴。

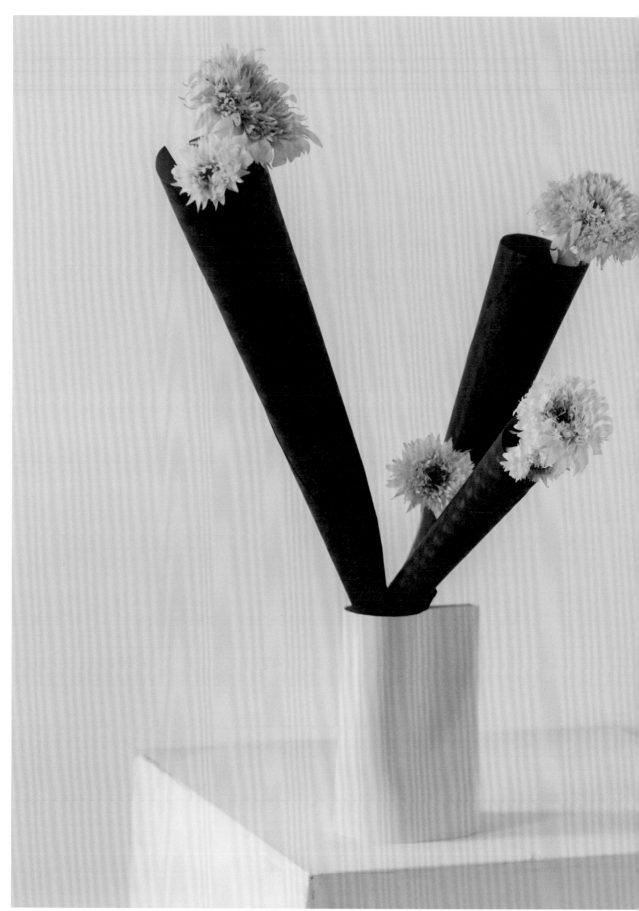

異質素材

異質素材是指植物以外的素材，導入異質素材可以開拓插花的可能性。

常見異質素材包含塑膠、紙、布、金屬、黏土、玻璃等，異質素材所具備的造型性，搭配植物素材之後，會讓整體進入到另一個層次。

將異質素材融入作品當中時，可以從顏色、質感與造型等方向去思考與花材結合的方式，兩者可以是對比，也可以是互補的關係。

FLOWERS
向日葵、紙

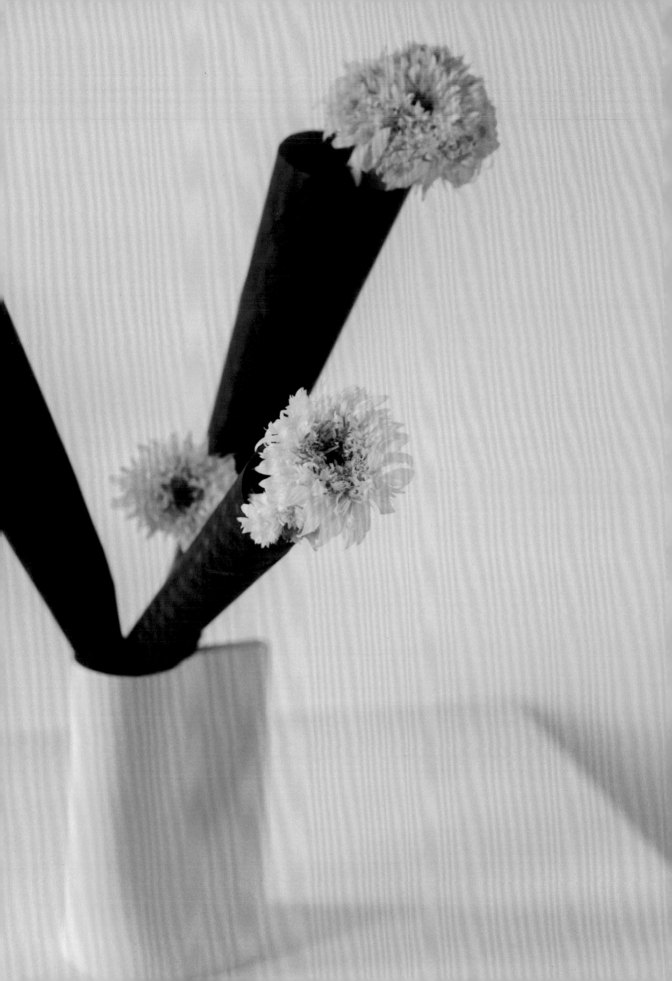

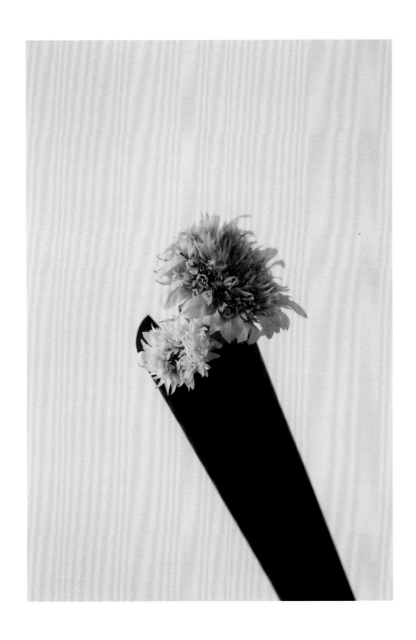

導入帶有紋路的黑色紙張作為異質素材，花器選用了亮黃色的器具，化材則使用向日葵。
透過黑紙將花莖包覆，利用其黃色色塊與花器顏色呼應，讓整個作品呈現單純的黑色與黃色。

從花器出發

SOGETSU

IKEBANA

大部分的花藝作品，
都是由花材與花器構成。
因此，花器作為作品的重要組成部分，
可作為設計作品的出發點。
而不同花器的特性，也是在插花時必須考慮的一環。
這一章將從花型練習的基本花器出發，
並涵蓋日式現代花器、籠、透明花器與甕等，
除了會介紹如何思考運用花器的方式，
也會說明特定花器在使用上需要注意的地方。
對花器理解的提升，
會增加作品的完成度及可能性。

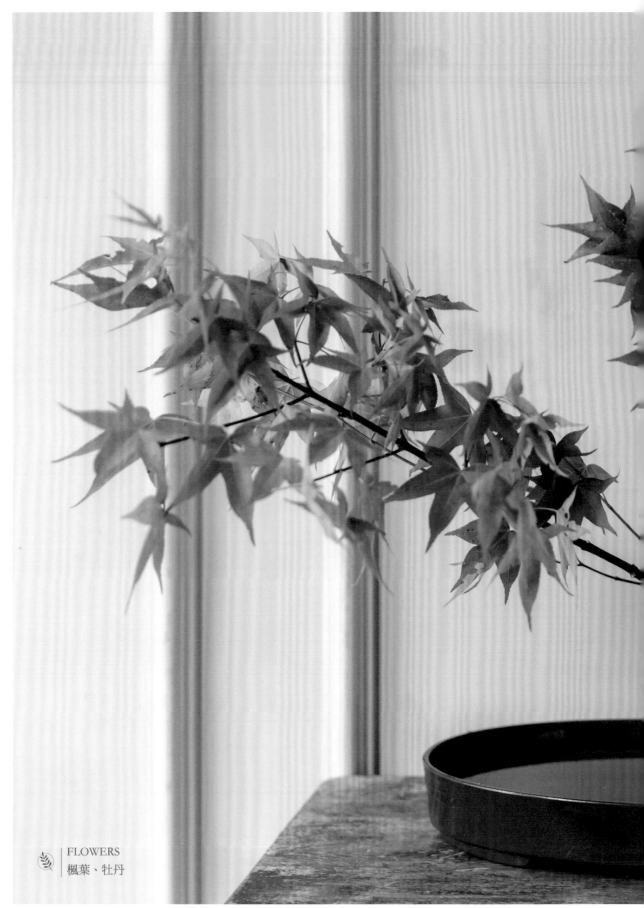

FLOWERS
楓葉、牡丹

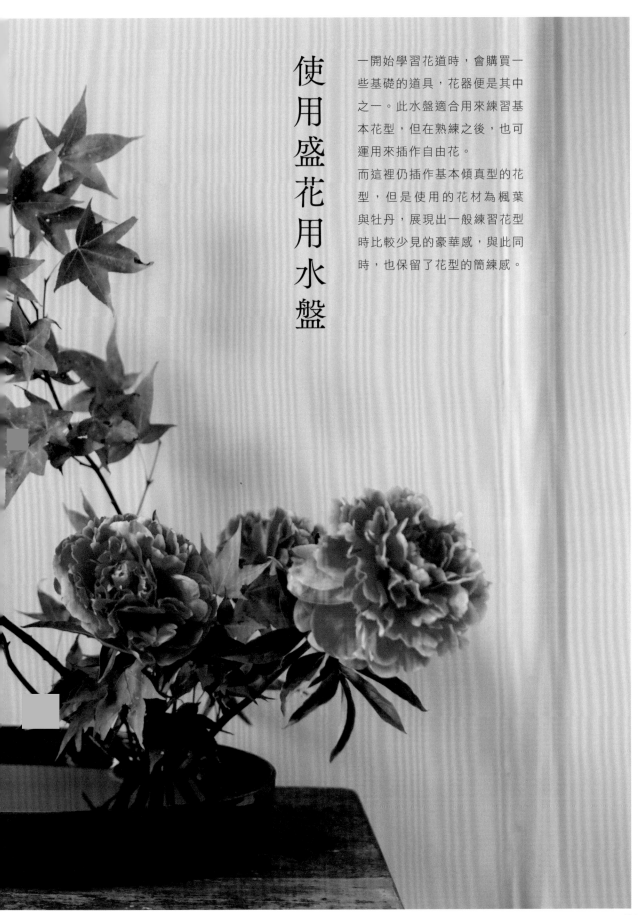

使用盛花用水盤

一開始學習花道時，會購買一些基礎的道具，花器便是其中之一。此水盤適合用來練習基本花型，但在熟練之後，也可運用來插作自由花。

而這裡仍插作基本傾真型的花型，但是使用的花材為楓葉與牡丹，展現出一般練習花型時比較少見的豪華感，與此同時，也保留了花型的簡練感。

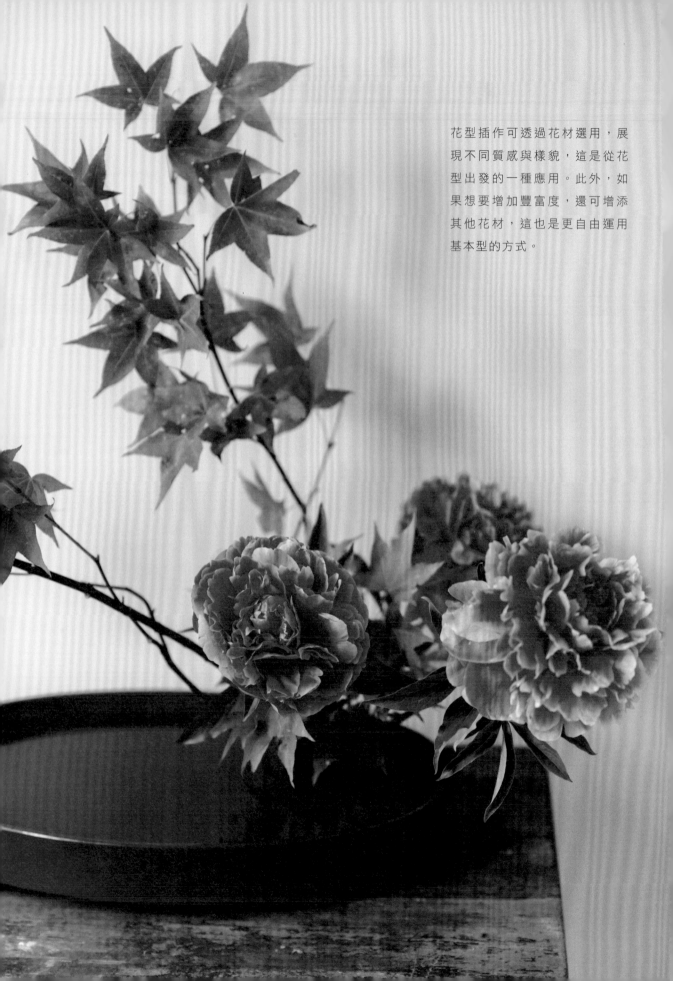

花型插作可透過花材選用，展
現不同質感與樣貌，這是從花
型出發的一種應用。此外，如
果想要增加豐富度，還可增添
其他花材，這也是更自由運用
基本型的方式。

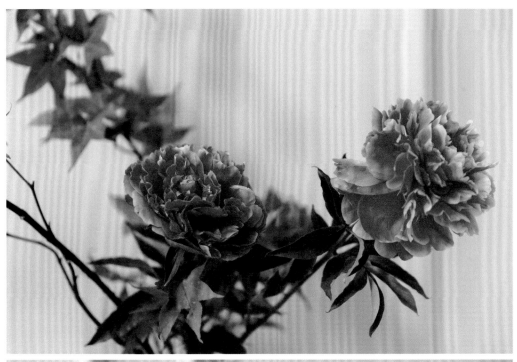

使用投入用花瓶

此款花器也是練習基本花型的投入花瓶,除
了插作花型之外,也可以用來插作自由花。
為了使作品產生更多變化,這個作品採用了
「複數花器」的技巧,即使用兩個以上的花
器來插花,花器可以相同也可不同,可從形
狀、顏色、質感等方向去考慮組合的可能,
重要的是作品要有一體感。
複數花器可以做出單一花器所做不出來的效
果,通常會利於延展空間,產生不同於單一
花器的空間感。

FLOWERS
商陸、紫仁丹、串錢柳、羽毛非洲菊、針墊花

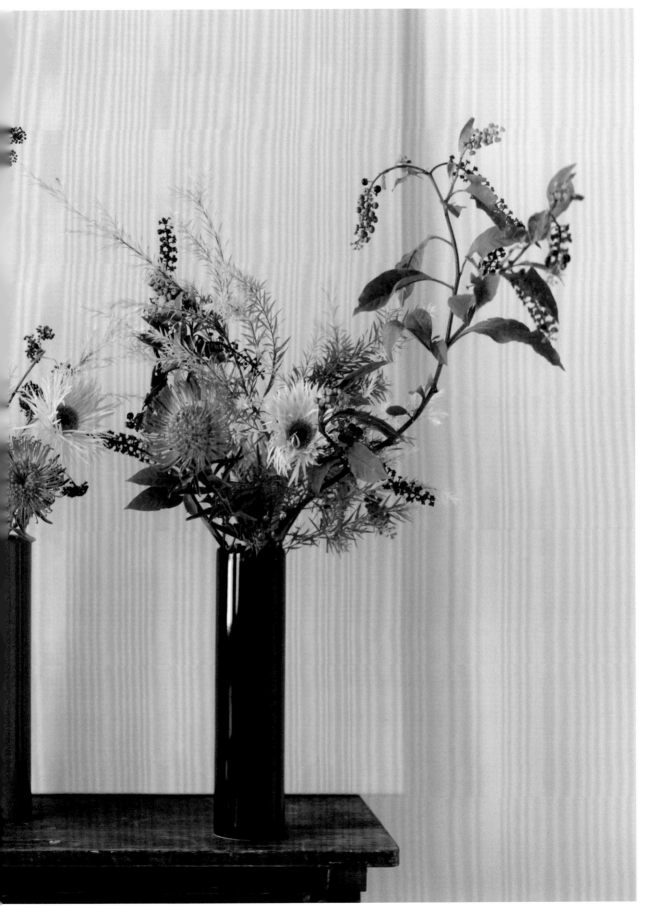

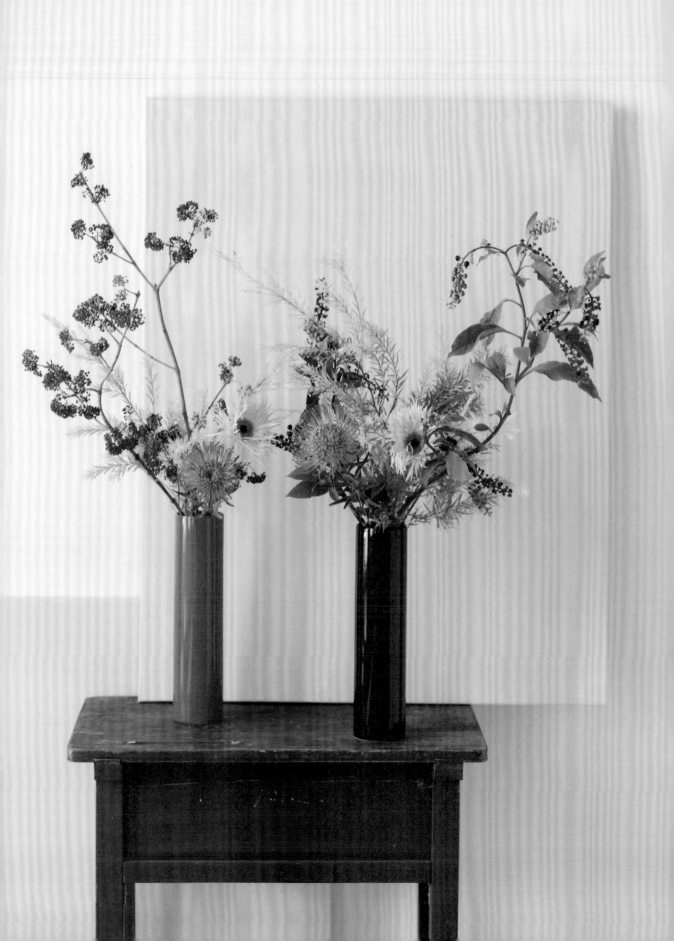

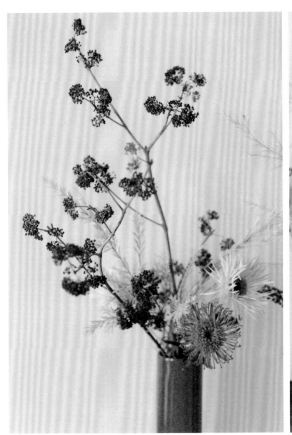

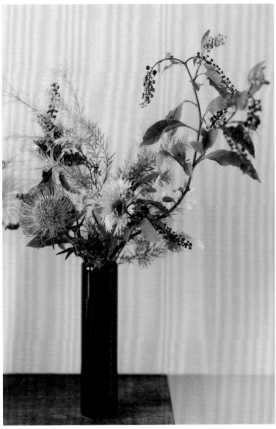

選用紅色與黑色的投入花瓶，左側
配置紫仁丹，右側則使用商陸，用
這兩者帶出作品的輪廓，中間則配
置了串錢柳、羽毛非洲菊與針墊
花，在不同花器中使用相同的花
材，增加作品的一體感。

日式現代花器

這個作品使用了草月流創始者敕使河原蒼風設計的花器，右大左小的相連橢圓形花器，造型圓潤可愛，雙開口的設計讓作品的開展方式有更多的可能性。

FLOWERS
小手毬、青龍葉、大飛燕

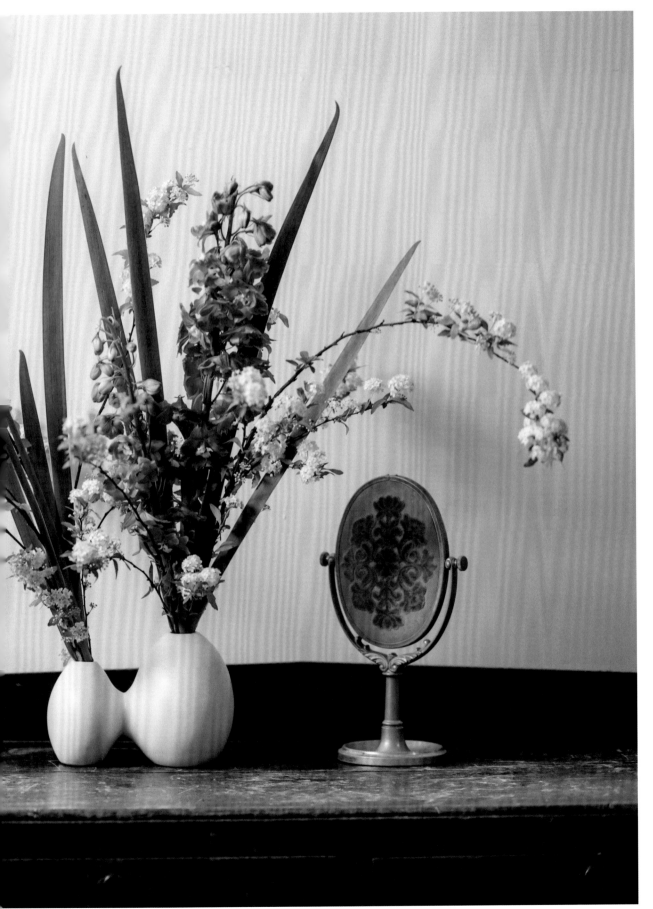

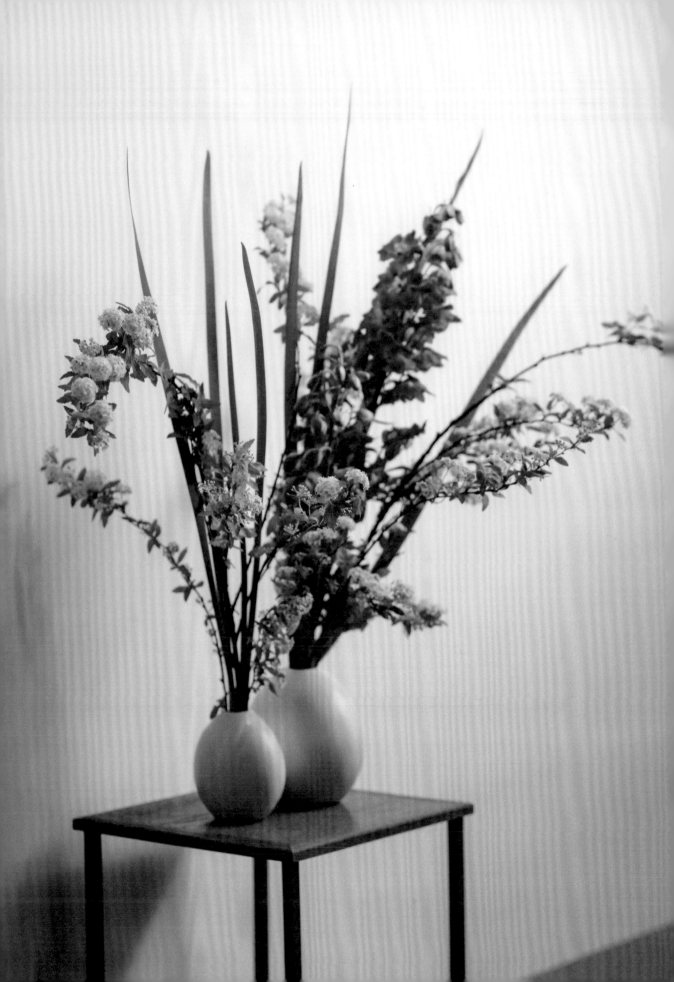

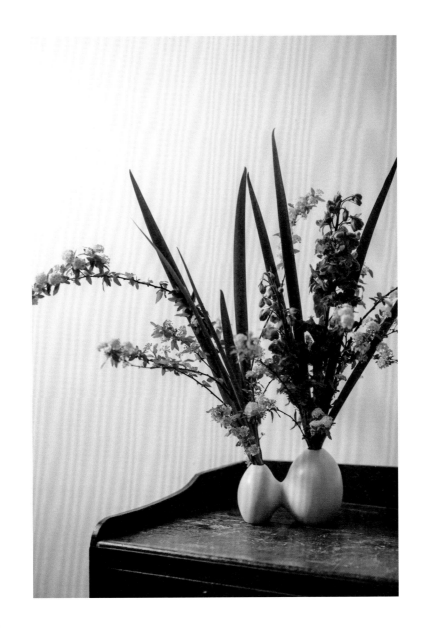

整體以青龍葉的直線，以及小手毬的曲線構成整體輪廓，並順著右大左小雙橢圓的設計，將大飛燕集中在右側，用以形成強弱對比。

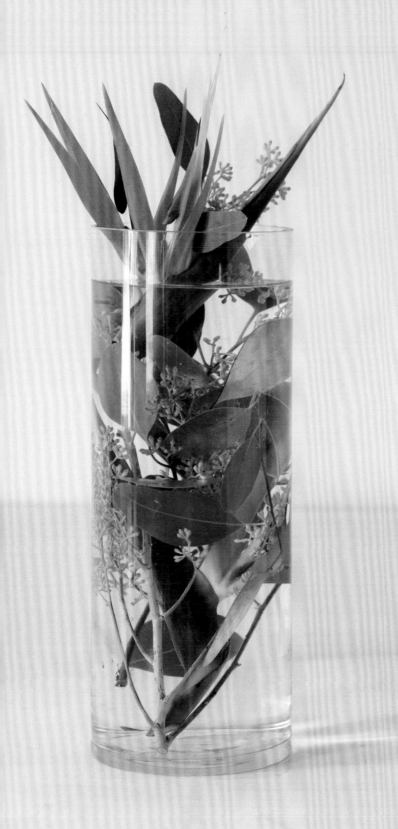

使用透明花器插花時，「水」
不再只是因為花材需要吸水才
存在，而可當做素材來思考，
水的量體多寡，以及和花材的
關係，都可以加以考慮。
由於花器是透明的，因此花器
內在視覺上要保持乾淨俐落，
避免使用劍山或其它明顯的固
定器具。

透明花器

這個透明花器作品，先將尤加利葉加入水中，再配置天堂鳥，因為必須讓花材浸入水中，因此天堂鳥的莖部被修至很短，主要是利用其頭部造型與顏色。

 FLOWERS
尤加利・天堂鳥

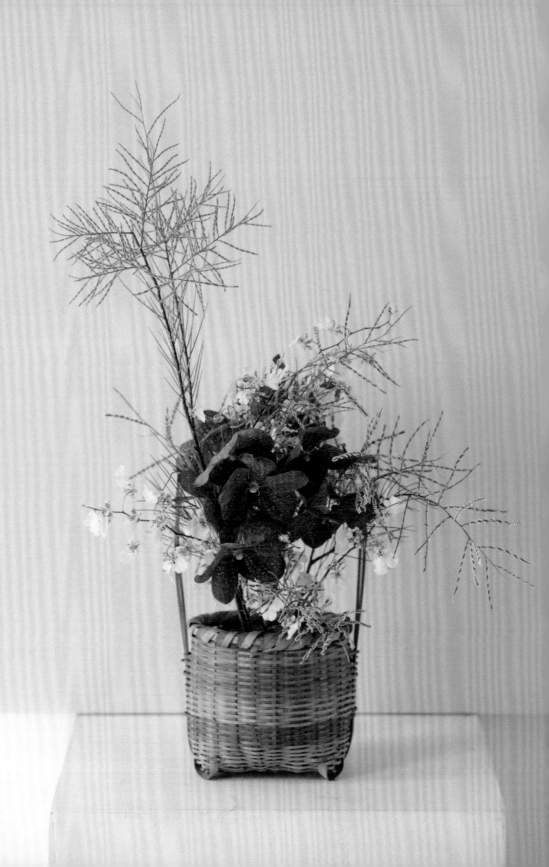

以籠為花器

「籠」為日本傳統的花器，因此使用籠為花器時，可能會傾向於自然風或茶花風的插法，但以當代插花來説，也可以追求更加大膽的表現。

籠子有各種造型，根據素材的差異也有不同表情與顏色。

另外，不同籠子編織的疏密度也有所不同，可以由此出發去思考如何與花材搭配。

使用籠的時候，籠當中需要另外加一個可裝水（或同時也需要放劍山）的小器皿，如果籠本身是通透的，則要考慮此小器皿的顏色質感與籠之間的搭配。

 FLOWERS
萬代蘭、文心蘭、檉柳

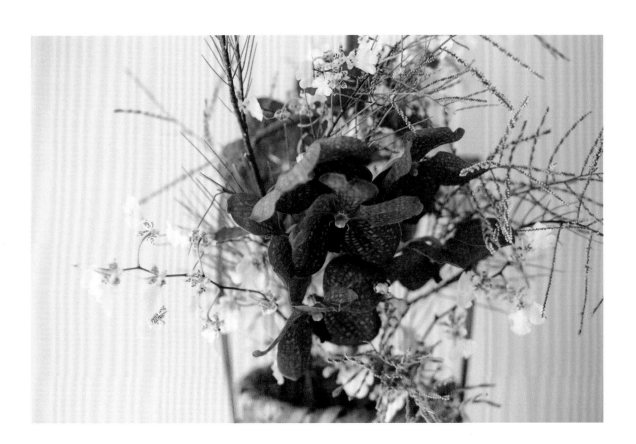

此次以淺棕色的籠子為花器，主花為配置在正面的紫色萬代蘭，並以白色文心蘭在其周遭點綴，最後再搭配檉柳，檉柳的顏色與質感和籠子能互相輝映。

以籠子為花器時，因為籠子無法盛水，在當中需要放置另一個小花器，可以搭配劍山。如果不使用劍山，則可以運用鐵絲網，或以投入技巧來固定花材。

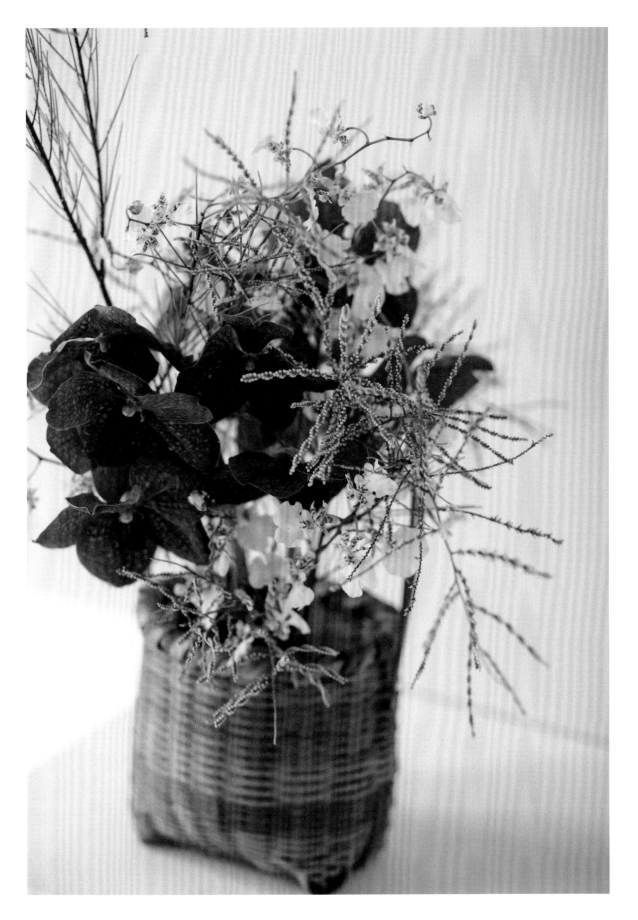

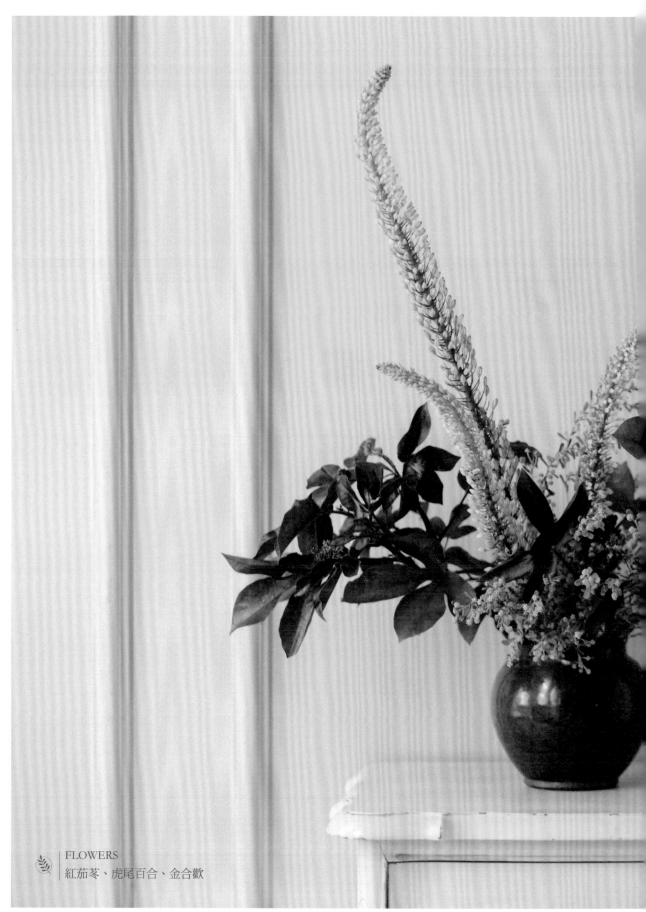

FLOWERS
紅茄苳、虎尾百合、金合歡

以甕為花器

甕的形狀大小比例不一，此處
說的甕是指胴寬口窄的花器。
甕形花器因為形體不規則，因
此不適用十字固定，也因為長
寬比例關係，使用直立補枝也
比較困難，因此建議使用最常
見的「交叉固定」，固定方式
請參照下頁說明。

這個作品先以紅茄苳做出架構，
同時也在花器內部作固定之用，
接著再配置往左上延伸的虎尾百
合，和往右上延伸的紅茄苳呼
應，並在兩者之間形成空間感，
最後在瓶口加入金合歡，呼應虎
尾百合的顏色，也增加作品的豐
盛度與完成度。

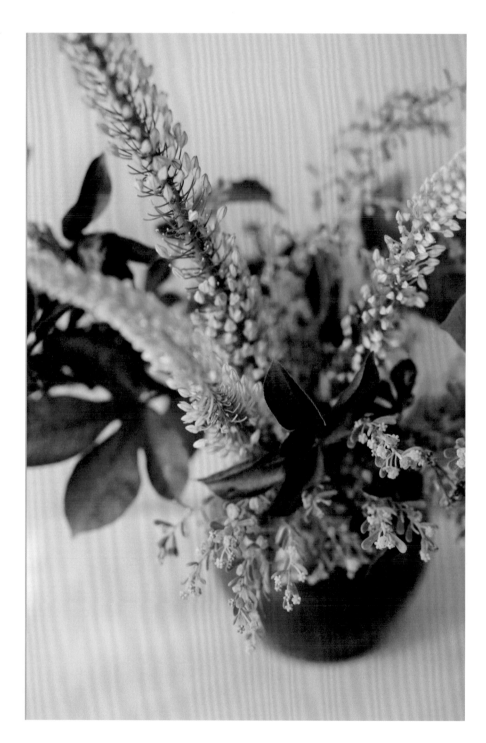

使用甕時的花材固定方式

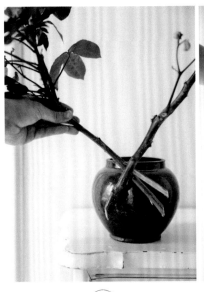

①

將兩枝枝幹交叉，確定枝幹的面向及交叉點，倚靠壁面的枝幹在確定長度後斜剪，接著將兩枝枝幹從中間切開，長度要超過預計的枝幹交叉點，將兩枝枝幹交叉。

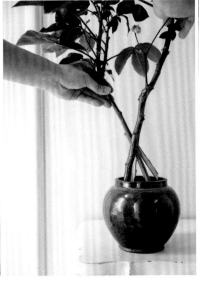

②

將枝幹放入花器中。

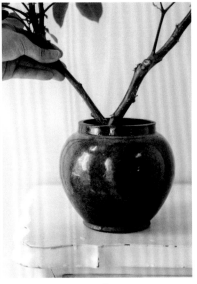

③

置入甕當中之後，再把枝幹撐開，確認枝幹分別倚靠壁面與器緣即可固定。

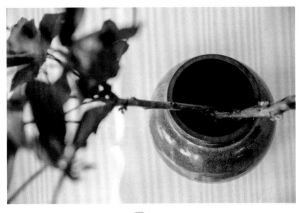

④

固定之後，花器當中的枝幹狀態。

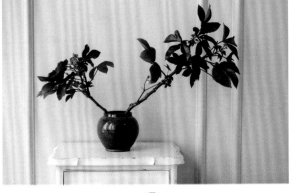

⑤

接下來，可繼續放入枝幹或其他花材，並建議在可行的情況下，仍將花材切口剪開，夾住既有的枝幹，讓整體架構更加穩定。若花材不適合剪開，也可直接添加，依靠彼此疊加的力量固定。

Chapter

6

從表現形式出發

SOGETSU

IKEBANA

在構思花藝作品時，
可以從作品的不同表現形式去思考。
本章會說明四種最常見的表現形式，
分別是直立型、傾斜型、水平型與垂墜型的作品。
若去觀察日式的花藝作品，
會發現有許多作品都可以歸類為這四類中其中一種。
當然這四種類型並非全部，
也有不少不規則的作品。
但理解這四種常見的表現形式，
會有助於構思作品，
也能以此為基礎，探索新的表現形式的可能。

直立型的構成

此直立型作品以紅瓶刷為主要枝幹，將其直立插入花器中，並適度修剪左右延展的分枝，再搭配鳶尾花作為配花。因為鳶尾花本身就帶有直立的質感，因此很適合這個形式的作品。而紅瓶刷的枝幹尾端帶有些許垂墜感，也給直立型的作品添加了柔和的質感。

FLOWERS
紅瓶刷、鳶尾花

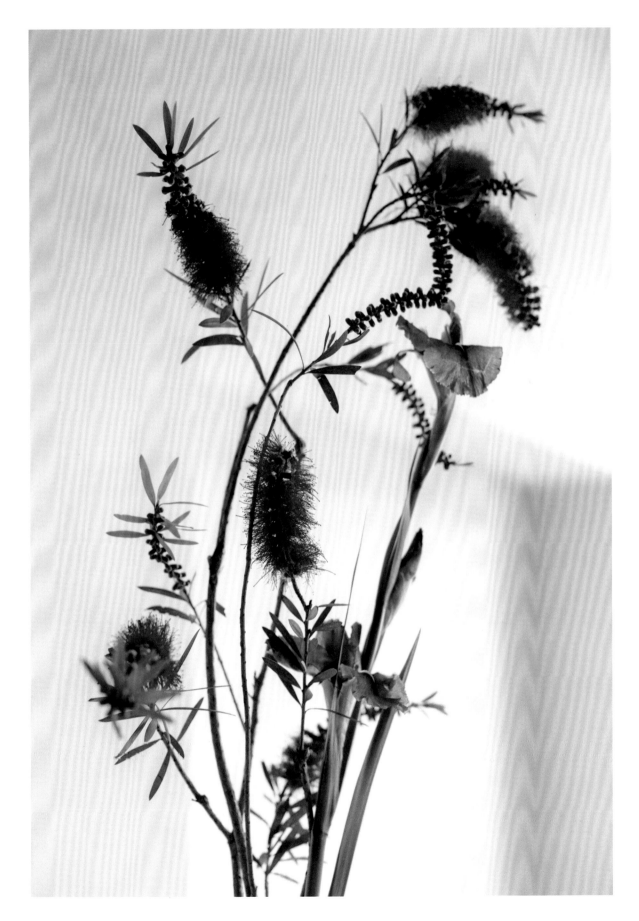

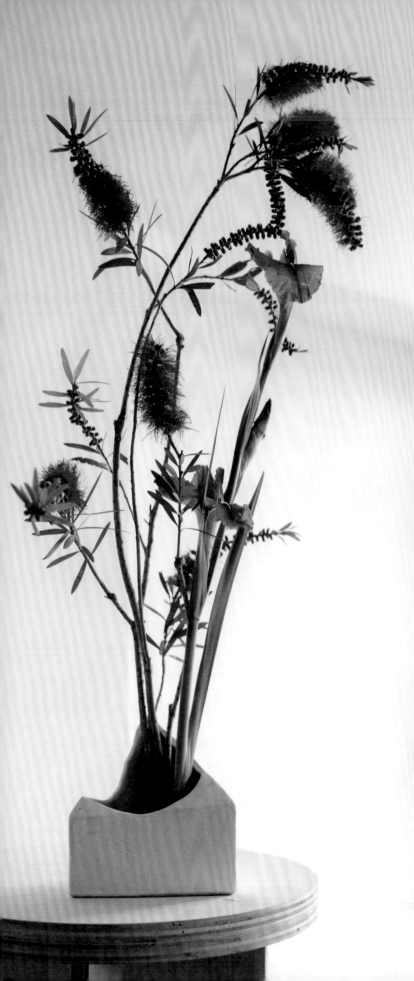

直立型的空間構成，作品在縱長比例上會高於橫長比例，也因此讓作品在視覺上呈現垂直直立。如同在花型當中介紹的「立真型」，直立型的作品會給人凜然有朝氣的感受。

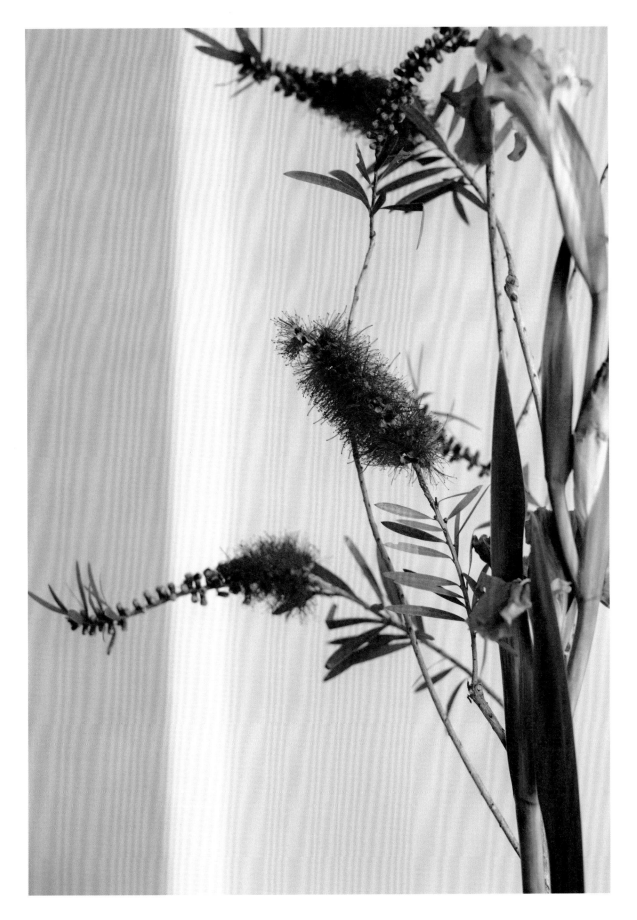

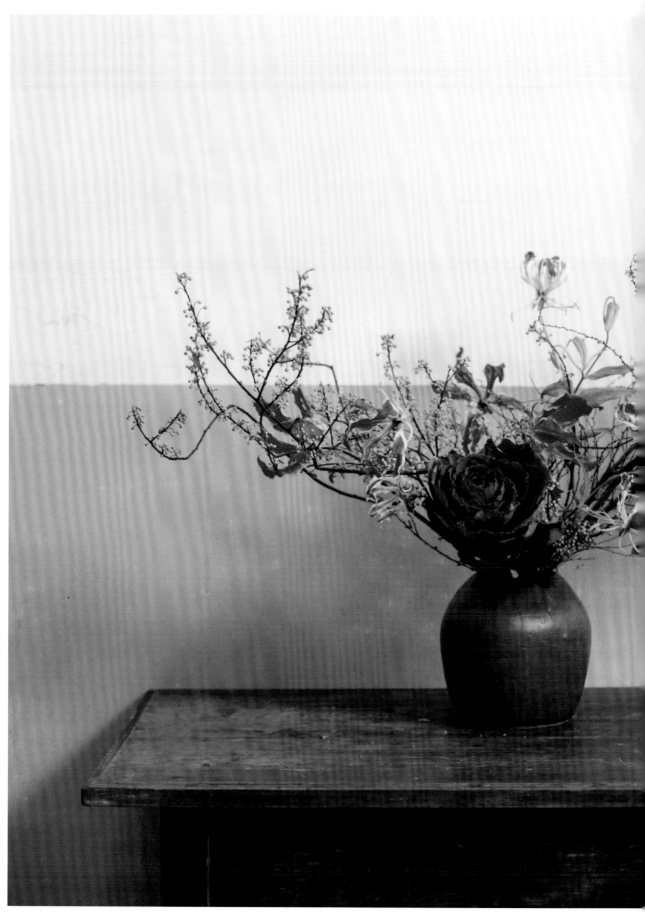

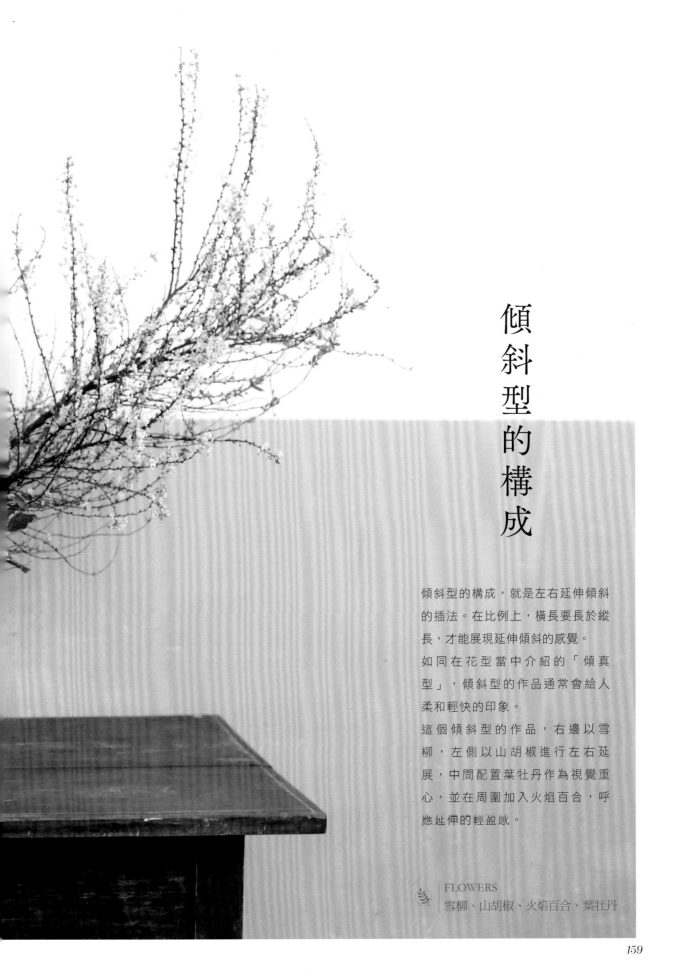

傾斜型的構成

傾斜型的構成，就是左右延伸傾斜的插法。在比例上，橫長要長於縱長，才能展現延伸傾斜的感覺。

如同在花型當中介紹的「傾真型」，傾斜型的作品通常會給人柔和輕快的印象。

這個傾斜型的作品，右邊以雪柳，左側以山胡椒進行左右延展，中間配置葉牡丹作為視覺重心，並在周圍加入火焰百合，呼應延伸的輕盈感。

FLOWERS
雪柳、山胡椒、火焰百合、葉牡丹

水平型の構成，就是要讓作品架構左右水平延伸，避免有明顯的傾斜，以免與傾斜型混淆。

水平型的構成

FLOWERS

煙霧樹、鐵線蓮、海膽薊

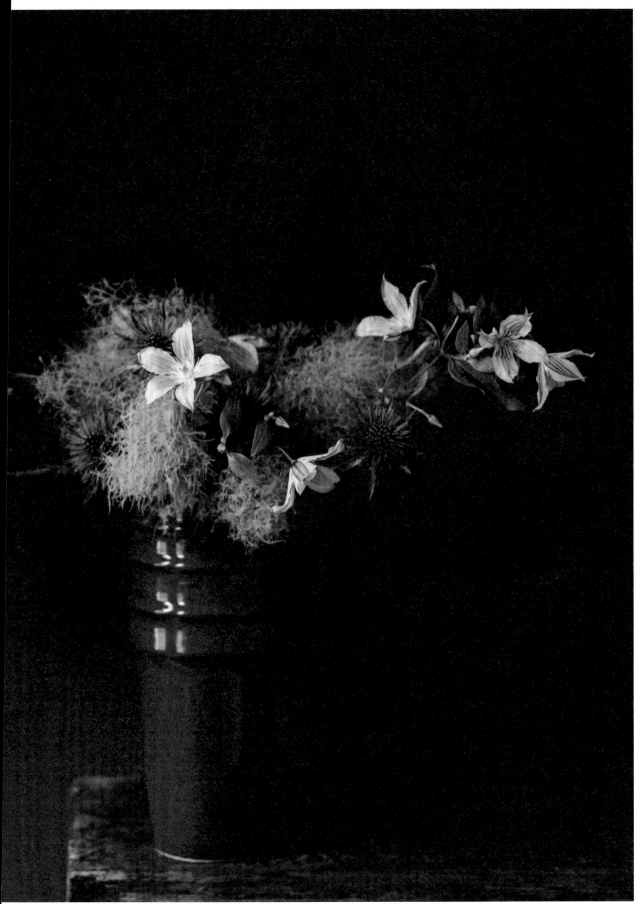

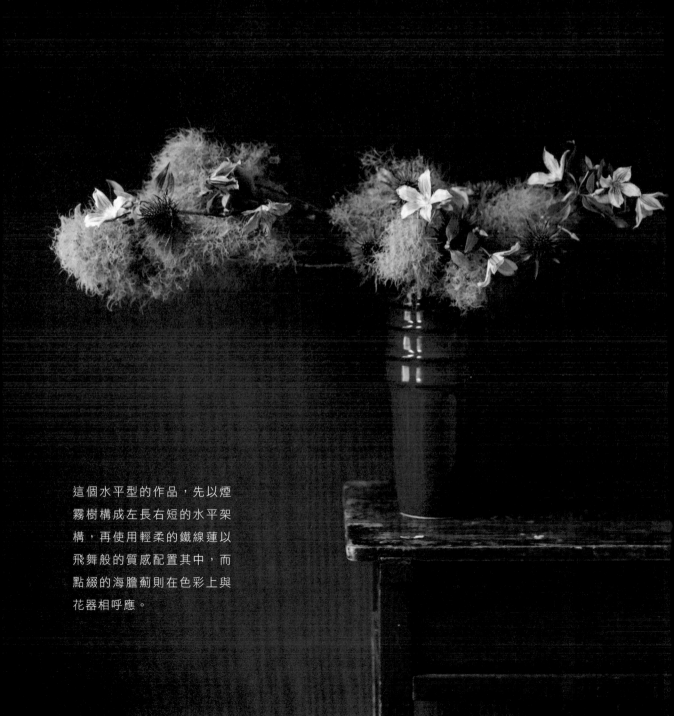

這個水平型的作品，先以煙
霧樹構成左長右短的水平架
構，再使用輕柔的鐵線蓮以
飛舞般的質感配置其中，而
點綴的海膽薊則在色彩上與
花器相呼應。

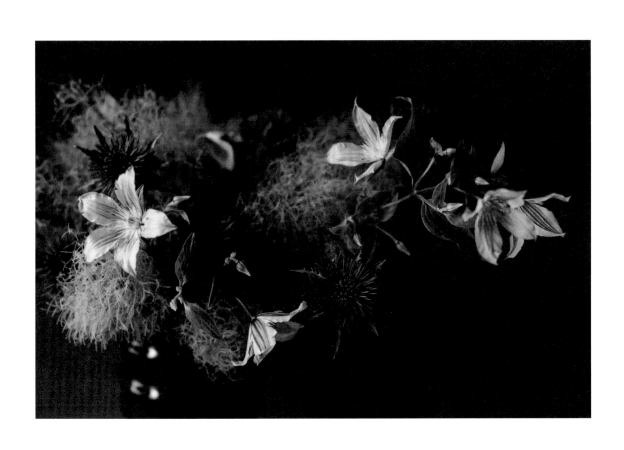

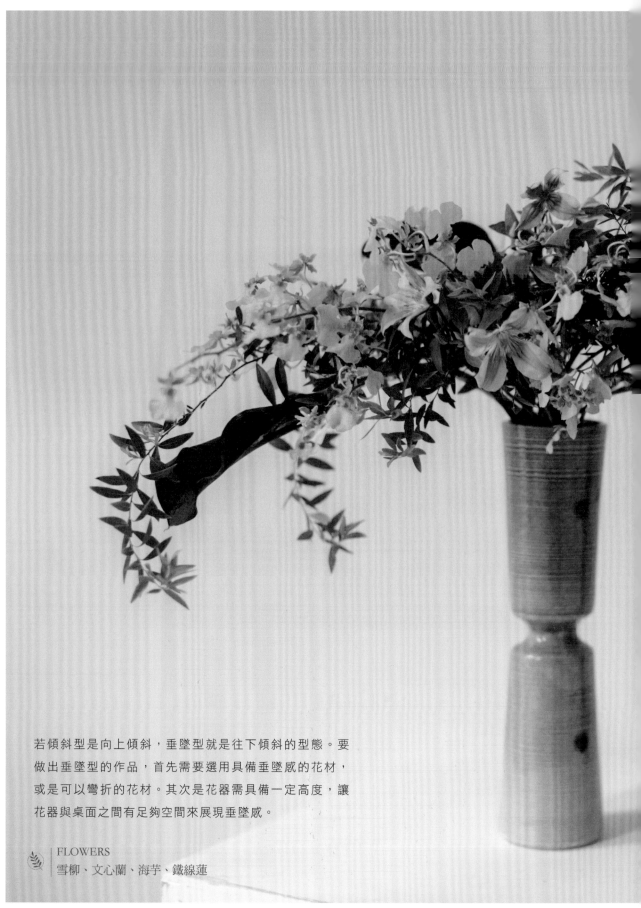

若傾斜型是向上傾斜，垂墜型就是往下傾斜的型態。要
做出垂墜型的作品，首先需要選用具備垂墜感的花材，
或是可以彎折的花材。其次是花器需具備一定高度，讓
花器與桌面之間有足夠空間來展現垂墜感。

FLOWERS
雪柳、文心蘭、海芋、鐵線蓮

垂墜型的構成

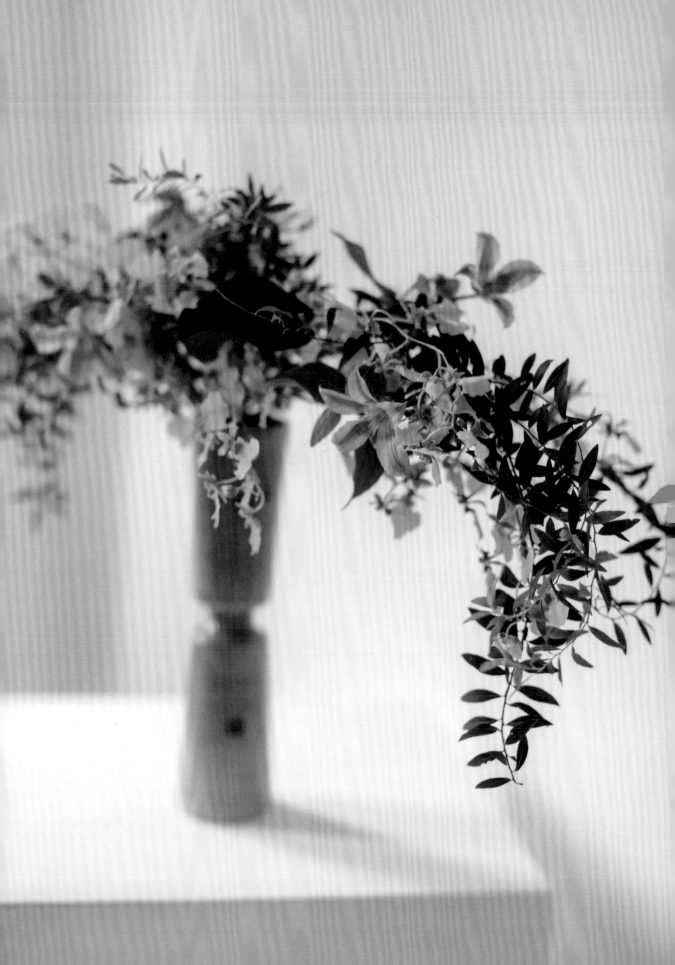

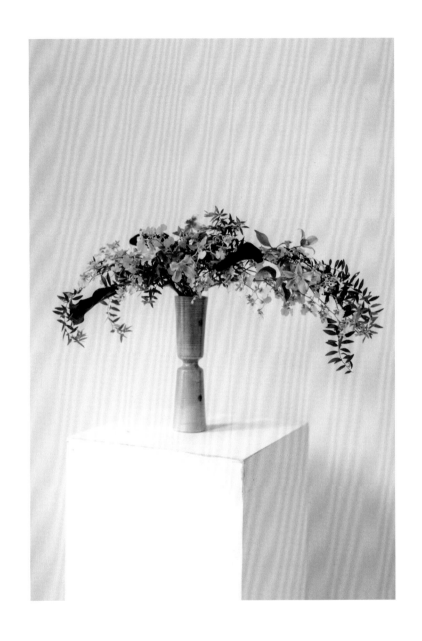

這個垂墜作品，以雪柳與文心蘭做出左短右長的垂墜架構，並在
當中配置淡紫色的鐵線蓮與深紫海芋，一方面兩者之間構成深淺
對比，同時也和文心蘭構成對比色。

工具介紹

■ 花剪

草月流插花所使用的花剪,是圖中稱之為「蕨手」形狀的花剪。使用蕨手來剪切枝材時,可以輕鬆剪成想要的模樣,比一般西洋花剪更能得心應手的使用。且結構簡單,在施力上也能很平衡。花剪的使用,是插花中最重要的部分,因此熟悉花剪的使用是必要的。

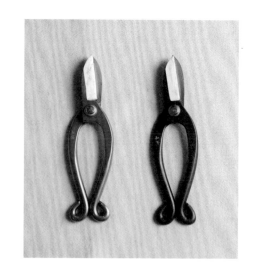

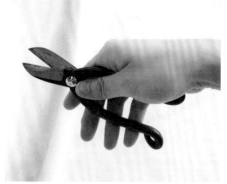
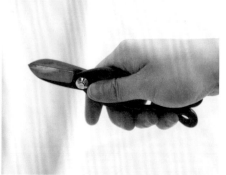

● 持拿

蕨手花剪的使用,是透過大拇指與手心固定上方把柄,另外四隻手指則撐住下方把柄,並透過控制下方把柄來進行剪切。在使用時,請注意手指不要進入兩個把柄之間。

● 修剪

在切剪枝幹時，可以用左手緊握枝幹，右手使用花剪，並將枝幹置於花剪最底處，再施力修剪，並請注意要斜剪。如果枝幹太粗，可以先以花剪的尖端切出部分裂口，將花剪置入裂口後再施力修剪。草本植物可以水平修剪，但如果是投入插法時，也需要斜剪。

● 挑選

在購買挑選花剪時，如果有機會可以親手握握看，因為不同花剪的重量、大小及手感都會不同，重要的是適合自己的手感。

常見的花剪有黑色和銀色的，這是因為防鏽處理的不同，鋒利度上沒有太大差異。如果有餘裕，可以挑選兩把以上的花剪交互使用，使用期限能維持更久。

● 使用

剛開始使用時，可以先從比較好剪的花草類開始，再進入到比較難剪的枝幹類。使用花剪時，重要的是要剪得直接俐落，不要扭轉或以其它不自然的方式修剪。隨著使用時間增長，手與花剪之間會彼此習慣，花剪也會產生屬於使用者的個性，在這種情況下，要避免把花剪給和自己使用習慣差異大的人使用。

● 保養與注意事項

一般的保養，就是去除髒污，再用油加以保養即可。要注意不要用花剪來剪鐵絲，會傷害花剪的鋒利度。現在的花剪在刀刃底部會有小圓圈缺口，該部位可以用來剪鐵絲。如果沒有的話，請使用鐵絲鉗來修剪鐵絲。

盛花花器，可以放置劍山的盤缽類花器皆包含在入。

投入花器，為具備一定高度的花瓶類。

變形花器，造型多變。有多口的、挖洞的、或不規則等造型。

■花器

在草月當中，花器大致上可以分為三類：盛花花器、投入花器與變形花器。

盛花花器就是可以放置劍山的盤缽類花器，與此相對，具備一定高度的花瓶類則是投入花器。

在起初練習的時候，盛花花器建議使用直徑約30公分，高約4至5公分的平底圓水盤或方形水盤，市面上常見的有塑膠製或陶製水盤。以水盤的基本形狀來說，還有三角形、長方形或橢圓形。而盛花花器還包含：玻璃製、陶製或漆器的盤皿或缽碗、帶有腳的盤缽，或是籠子（當中放置小平底花器搭配劍山）等。

在投入花器方面，建議在剛開始練習時，使用高度約30至40公分，口徑8至12公分的規則圓筒形花器。除此之外，玻璃製、陶製或漆器的瓶或甕、竹筒、竹籠等，乃至於日常用品，只要是有一定高度且器口小，都適合當作投入花器。在使用投入花器時，要注意花器重量以及插入花材後的重心變化，為了避免花器傾倒，在插花之前可以加入一定分量的水，來讓重心穩定。

除了盛花花器與投入花器，還有在此分類之外的變形花器，例如多口的、挖洞的、不規則的花器等，只要與花材搭配得好，都能由此出發完成作品。

花藝作品是花器與花材的結合，因此在使用花器時，應該要思考花材與花器要如何搭配，要使用哪種適合的固定技巧等問題。此外，花器要如何擺放，正面是哪一面等也可以思考，如此才能夠順利做出作品。

■ 劍山

在插花時，固定花材的器具有很多種，劍山是其中之一。

使用劍山來插花，在角度上可以很自由，要調整固定花材的方式也很方便，且可以重複使用，因此草月流通常都選用劍山來固定。

劍山有分成不同的形狀與大小。常見的有方形與圓形，另外也有三角形、扇形、橢圓形、日月形……端看搭配的花器大小與需求而定。

要注意的是，劍山太小，相對重量較輕，在搭配比較重的花材時，會重心不穩，這時可以加上另一個劍山，以倒放的方式壓住所使用的劍山，來增加重量。而大的劍山雖然很穩定，但如果需要遮蓋劍山，就會需要更多的花材，可能因此影響整體作品。

草月常用的劍山大小為「丸四」（直徑約7cm），意思是圓形，大小為四號的劍山（數字越小，面積越大）。會選擇這個尺寸的圓形劍山，是因為它的大小與重量適中，是一般草月插花最通用的劍山。

若劍山的針產生歪斜，可以使用劍山調整器調整。如在拔除花材後，劍山中有卡住的花材枝葉，可以用針或劍山調整器去清除。當搭配較為名貴或脆弱的花器時，則可以在劍山下面鋪上劍山墊。

Conclusion

結語

　　希望你在閱讀完本書之後，能對以草月流為出發點的日式花藝有所理解。

　　對於完全沒接觸過插花的人，或許本書的內容會引起你對日式花藝進一步的興趣，或改變你對插花的想法。而對於有花藝經驗的人，也希望本書內容能對你有所幫助。

　　日式的花藝稱為「花道」，是一條可以長久追求的「道路」，即使在習得基本的技術與概念之後，仍然有無止盡學習與精進的空間。

　　草月流的創始者敕使河原蒼風曾說：「花插了之後就不是花，而是成為了人。」與花相處的過程，也是一種與自己相處的過程，過程中會需要持續的自我鍛鍊，也可能會遭遇瓶頸，但同時也可能不斷發現新的風景，無論是外在的或內在的。

　　草月的理念是希望每位插花者都能追求屬於自己的花，也因此，除了花藝作品本身的美之外，這種自我表現的自由與喜悅的體驗，正是讓人對草月日式花藝深深著迷的原因吧！

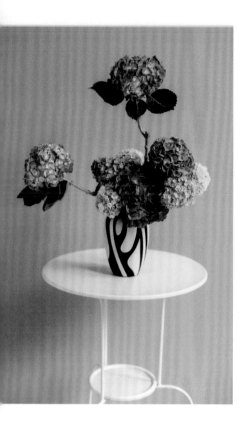

國家圖書館出版品預行編目資料

花日和：草月流的日式花藝提案 / 陳建成著．
-- 初版 . – 新北市：噴泉文化館出版，2024.8
　面；　公分 . -- (花之道；82)
ISBN 978-626-97800-4-4(平裝)

1. 花藝

971　　　　　　　　　　　　　113009454

| 花之道 | 82

花日和：草月流的日式花藝提案

作　　　　者／陳建成
發　行　人／詹慶和
執 行 編 輯／劉蕙寧
編　　　　輯／黃璟安‧陳姿伶‧詹凱雲
執 行 美 術／陳麗娜
美 術 編 輯／周盈汝‧韓欣恬
攝　　　　影／ MuseCat Photography 吳宇童
出　版　者／噴泉文化館
發　行　者／悅智文化事業有限公司
郵政劃撥帳號／ 19452608
戶　　　　名／雅書堂文化事業有限公司
地　　　　址／新北市板橋區板新路 206 號 3 樓
電　　　　話／ (02)8952-4078
傳　　　　真／ (02)8952-4084
電 子 信 箱／ elegant.books@msa.hinet.net

2024 年 8 月初版一刷　定價 800 元

經銷／易可數位行銷股份有限公司
地址／新北市新店區寶橋路 235 巷 6 弄 3 號 5 樓
電話／ (02)8911-0825
傳真／ (02)8911-0801

IKEBANA
SOGETSU

IKEBANA
SOGETSU